经典碑帖实用集字春联

罗锡清／编著

欧阳询楷书集字春联

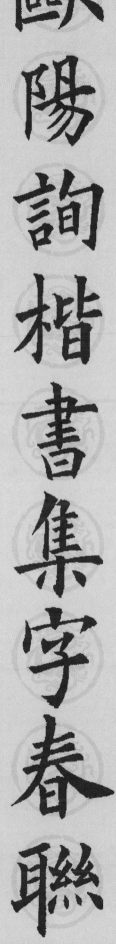

浙江人民美术出版社

前 言

春节是我国农历年中第一个也是最重要的一个传统节日，王安石在《元日》一诗中描绘了宋人过春节时的情景：『爆竹声中一岁除，春风送暖入屠苏。千门万户曈曈日，总把新桃换旧符。』其中桃符就是春联最初的形态。而今，鲜艳的红纸代替了桃木板，吉祥的联语代替了神像，其寓意也由驱邪避灾转变为平安祈福。春联承载着人们对新的一年的期待与祝愿：生活美满、福寿安康。

春联运用汉语文字字形方正这一独一无二的特点和词组精练、结构优美、音节分明等特征，在左右对称且具有阴阳协调的艺术审美观的原则下，有着区别于其他的文学种类的独特形式，比诗、词、赋更精练，更具欣赏性，这也是春联在我国历久不衰、为各个阶层的广大民众所喜爱的缘故。

21世纪的今天，我们过春节仍少不了以春联的形式表达对美好生活的祈愿。选择春联，除了考虑位置、内容、对象等因素，要想张贴的春联使人人看后都皆大欢喜或者拍手称赞，还需要做到以下几点：

春联的大小应与张贴场合相适宜。一般来说，家庭对联以选用七言联、八言联、九言联为佳，而机关、单位、学校等大门处张贴对联则宜选用十言以上、二十言以下的行业专用对联。应使字的大小排列和门的大小相宜，避免头重脚轻之感。

春联的内容应与张贴对象相适宜。春联用于人们欢庆春节，用词选句要明亮欢快，表达内容要健康向上、雅而不俗，这是最基本的。然后，于不同情景下，春联的内容要有不同的考虑，如送给年长的长辈要表达出长命百岁、福寿安康的祝愿之情；对于经商、创业的年轻人，可以表达出财源广进、人勤春好的祝愿之情；对于新婚的夫妇，用联应以祝贺新婚夫妇团结互助、携手前行为主要内容。

横批与上下联应相适宜。横批，是贴在上下联中间的上方位置的横联，一般四个字，具有总结或补充对联的作用，能使对联的意境更加深远。因此横批一定要与上下联紧密联系，浑然一体，不能随意为之。

春联的张贴方法，按照传统读法，直书是从左往右读的，所以对联的张贴可以遵照这样的基本口诀：『人朝门立，右手为上，左手为下。』即出句应贴在右手边，对句应贴在左手边。至于出句和对句的辨别，最简单的方法是记下『上仄下平』。在汉字的四种声调中，『一声』『二声』为平声，『三声』『四声』若对联某句的末字为『三声』或『四声』，则词句为出句，另一句便是对句。若对联末字均为仄声，则要从对联的内容和语气上进行分辨。

『经典碑帖实用集字春联丛书』为书法爱好者提供了不同书体的春联范本，读者直接临摹即可张贴。还有各类文辞优美的春联文字，可供书写者创作借鉴之用。此外，本书还有以下特点：

一、内容上切时应景，且涵盖面宽，实用性强。本书收有迎新春联、生肖春联、爱国春联、文化春联、福寿春联、新婚春联、乔迁春联，充分考虑到使用者的职业、身份、年龄、使用的场合，欣赏者的兴趣和爱好等等，力求做到张贴的春联让人满意与欢喜。

二、春联中横批与上下联紧密搭配，浑然一体。如上下联是『爱国丹心昭日月，兴邦壮志起风雷』，横批则是『众志成城』；再如上下联是『家添财富人添寿，春满田园福满门』，横批则是『人寿年丰』。

三、本书在设计、编排等各方面力求典雅大方、做工严谨。书中集联用字基本出自历代书法经典名家名作，对于对联里需要而原作品中没有的字，用偏旁部首拼凑而成，力争贴近原作，因字源所限，书中尚存不足，还望读者批评指正。

希望本系列丛书能为读者朋友在迎春挥毫之际增添雅兴，同时为中国传统的春节文化添一抹浓重的『中国红』。

己亥春月　罗锡清书于杭州

目录

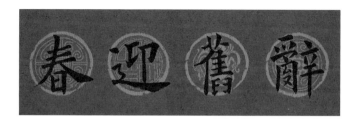

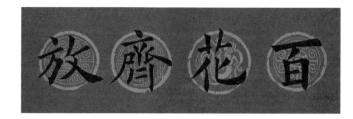

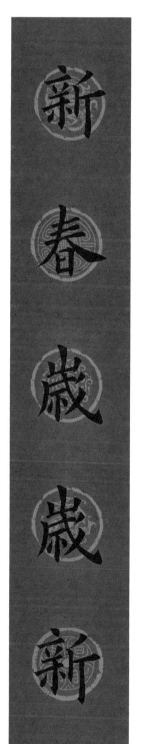

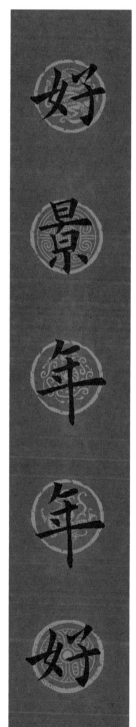

辞旧迎春　好景年年好，新春岁岁新

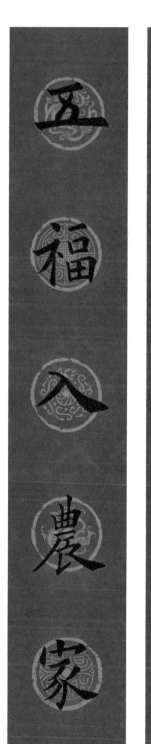

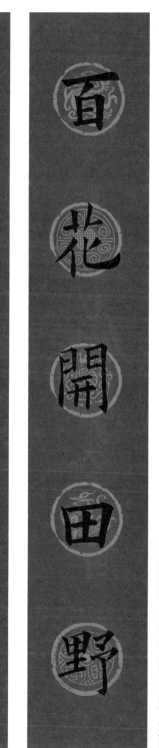

百花齐放　百花开田野，五福入农家

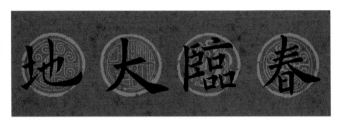

春臨大地

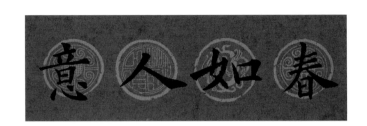

春如人意

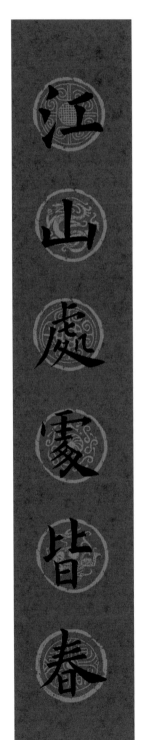

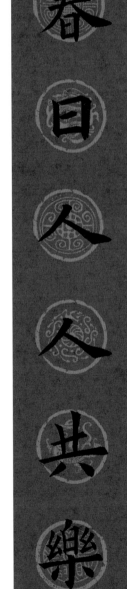

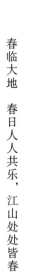

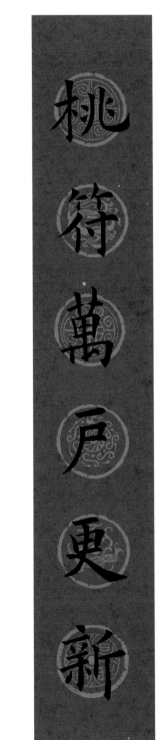

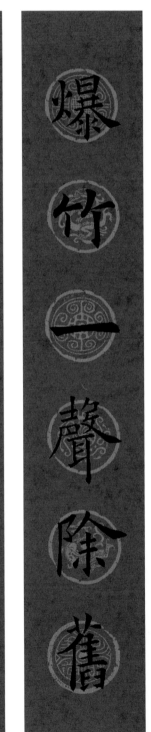

春临大地　春日人人共乐，江山处处皆春

春如人意　爆竹一声除旧，桃符万户更新

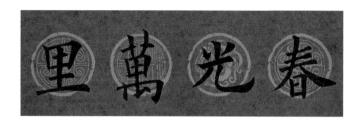

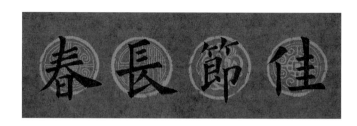

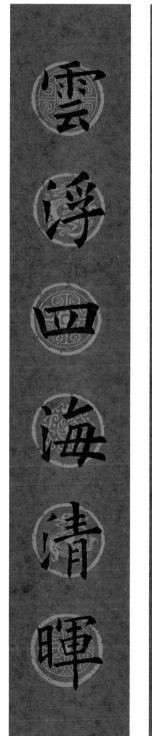

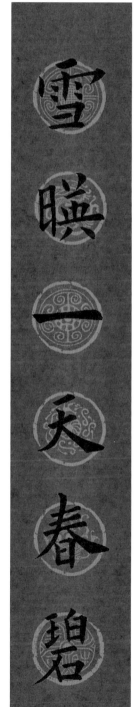

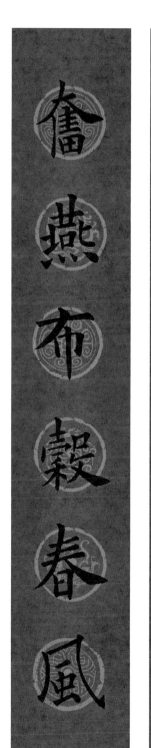

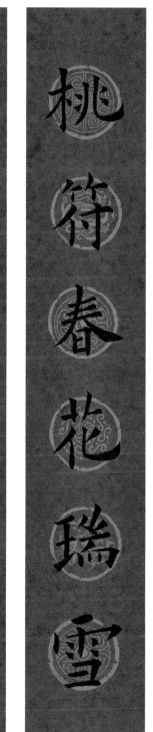

春光万里　雪映一天春碧，云浮四海清晖

佳节长春　桃符春花瑞雪，奋燕布谷春风

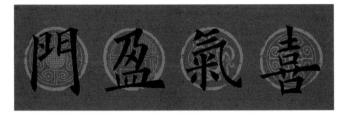

喜氣盈門

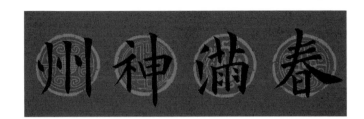

春滿神州

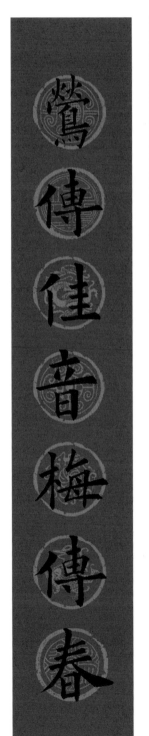

鶯傳佳音梅傳春

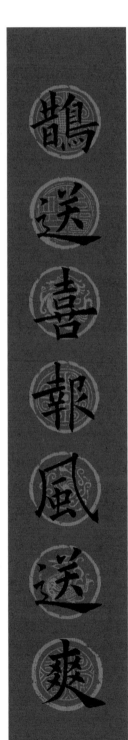

鵲送喜報風送爽

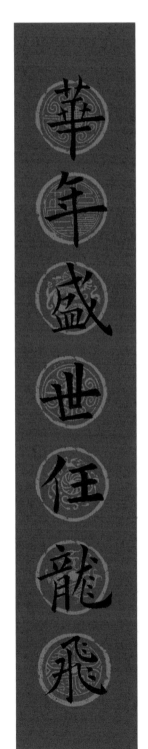

華年盛世任龍飛

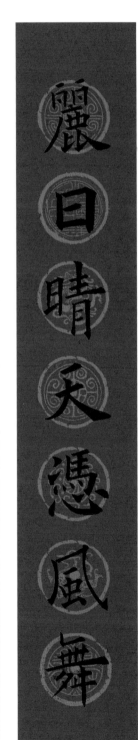

麗日晴天憑風舞

喜气盈门　鹊送喜报风送爽，莺传佳音梅传春

春满神州　丽日晴天凭风舞，华年盛世任龙飞

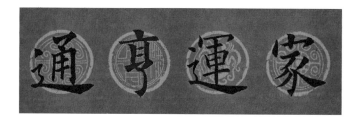

家運亨通

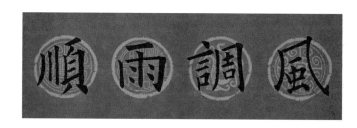

風調雨順

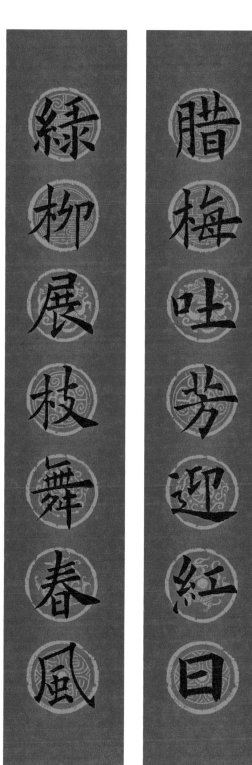

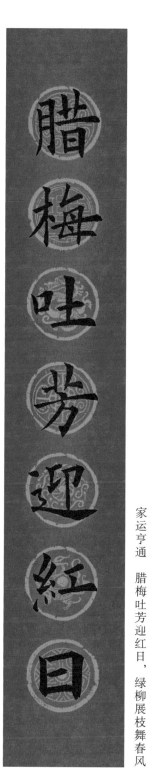

家运亨通　腊梅吐芳迎红日，绿柳展枝舞春风

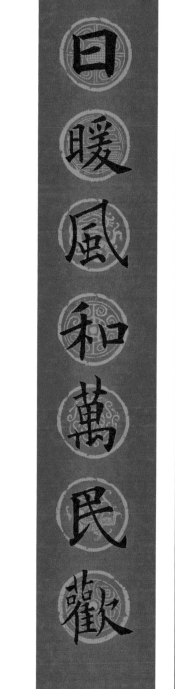

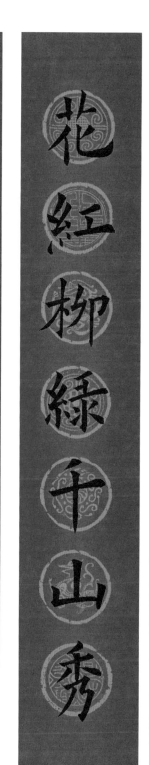

风调雨顺　花红柳绿千山秀，日暖风和万民欢

福如東海

新迎舊辭

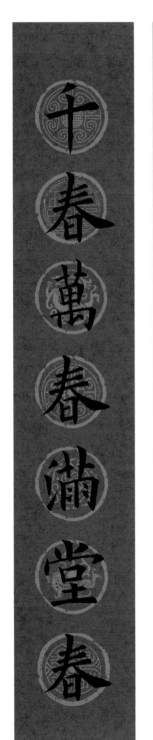

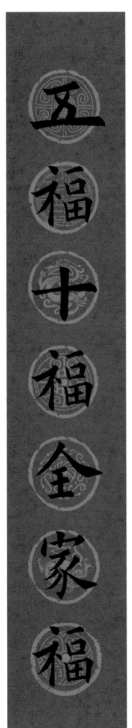

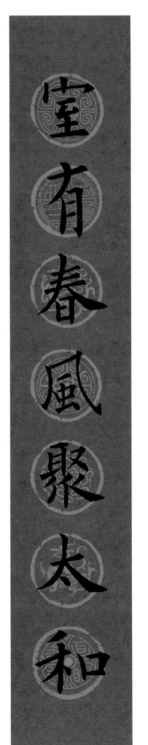

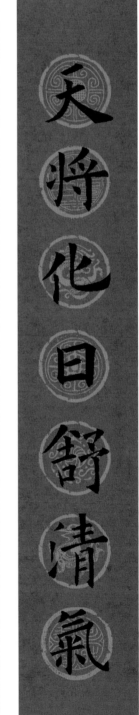

福如东海　五福十福全家福，千春万春满堂春

辞旧迎新　天将化日舒清气，室有春风聚太和

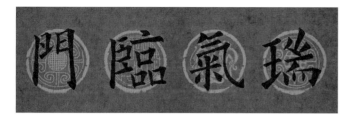

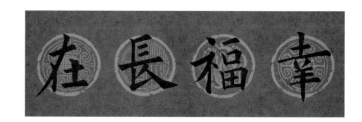

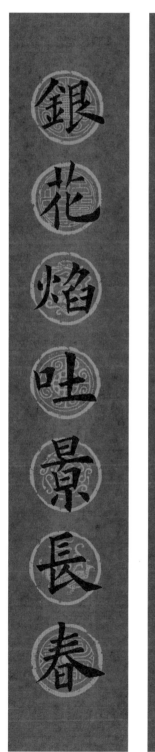

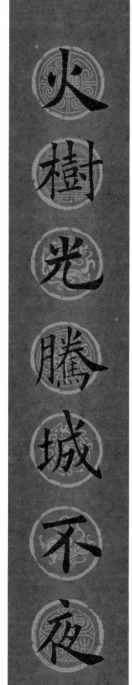

瑞气临门　火树光腾城不夜，银花焰吐景长春

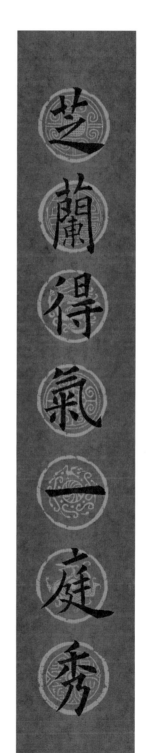

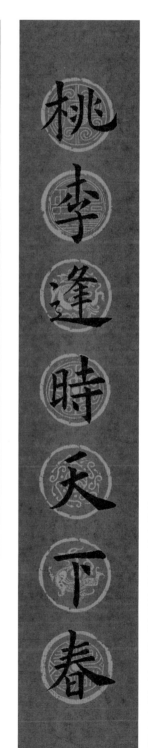

幸福长在　桃李逢时天下春，芝兰得气一庭秀

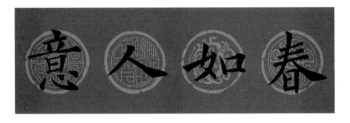

意人如春

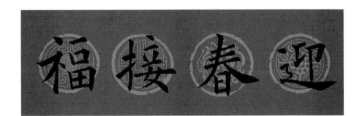

福接春迎

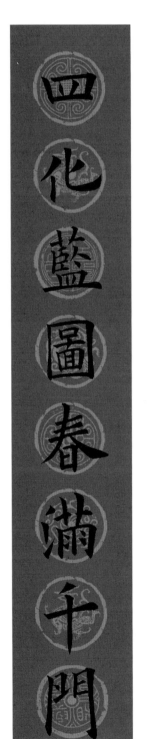

四化藍圖春滿千門

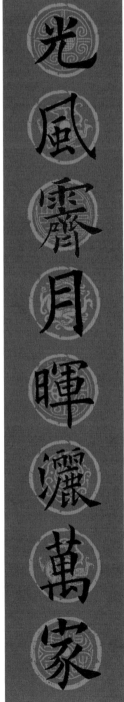

光風霽月暉灑萬家

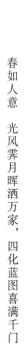

春如人意 光风霁月晖洒万家，四化蓝图喜满千门

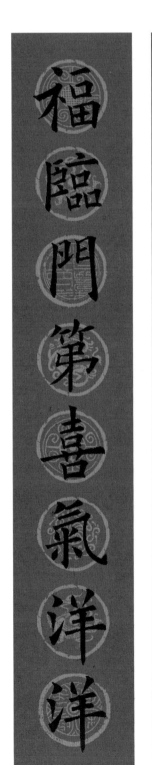

福臨門第喜氣洋洋

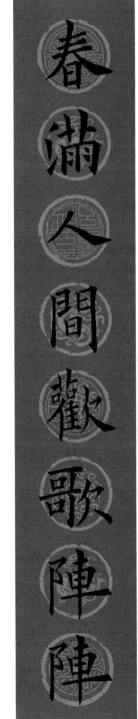

春滿人間歡歌陣陣

迎春接福 春满人间欢歌阵阵，福临门第喜气洋洋

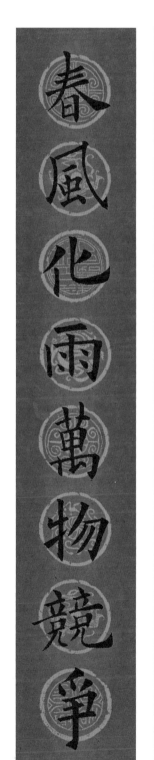

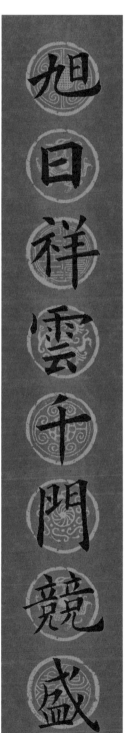

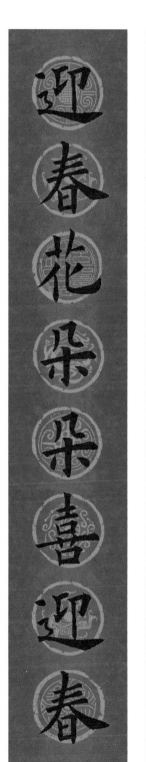

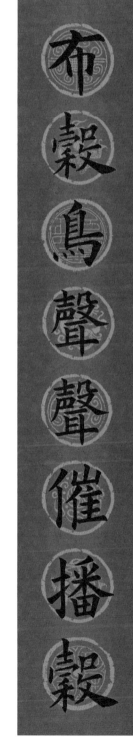

福　長　樂　福

媚　明　光　春

福乐长春　旭日祥云千门竞盛，春风化雨万物竞争

春光明媚　布谷鸟声声催播谷，迎春花朵朵喜迎春

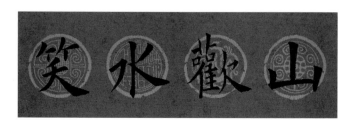

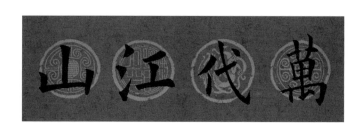

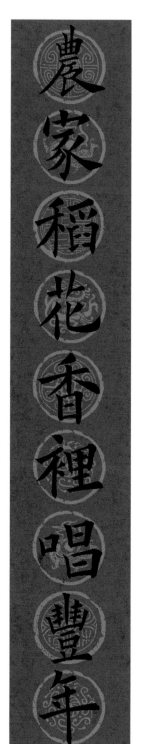

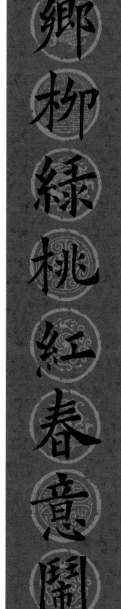

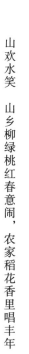

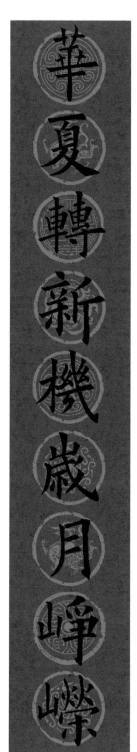

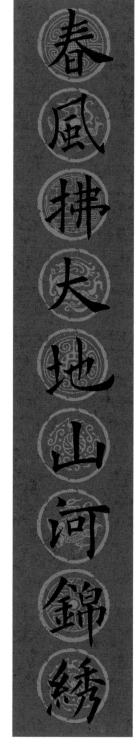

山欢水笑　山乡柳绿桃红春意闹，农家稻花香里唱丰年

万代江山　春风拂大地山河锦绣，华夏转新机岁月峥嵘

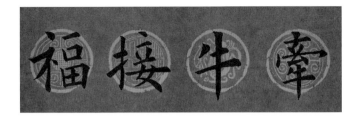

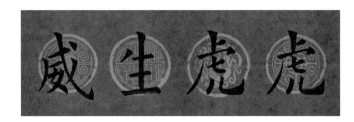

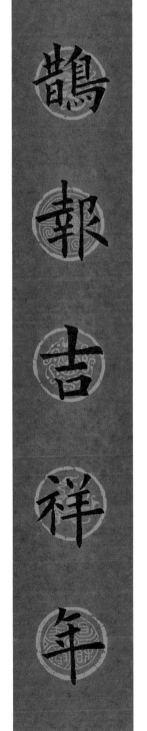

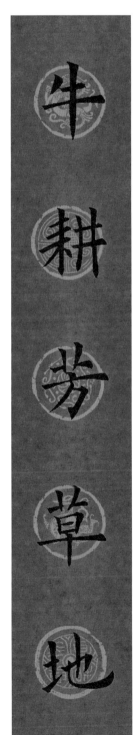

牵牛接福　牛耕芳草地，鹊报吉祥年

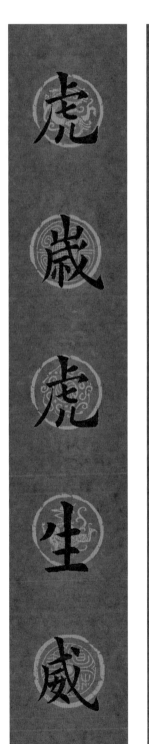

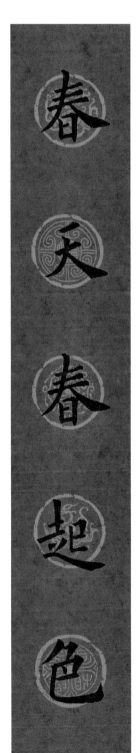

虎虎生威　春天春起色，虎岁虎生威

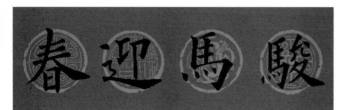

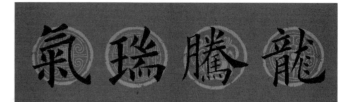

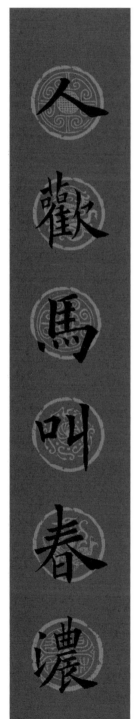

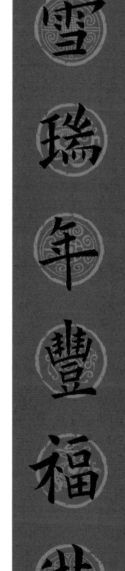

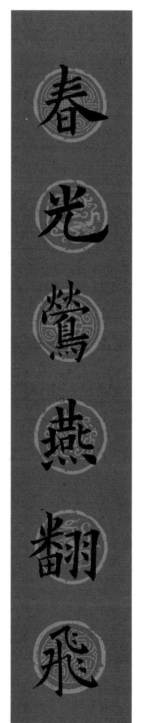

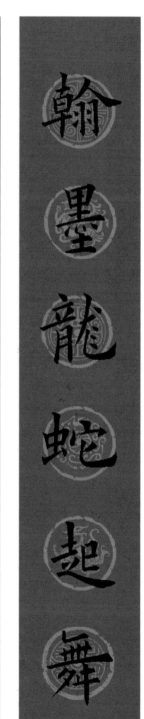

骏马迎春　雪瑞年丰福满，人欢马叫春浓

龙腾瑞气　翰墨龙蛇起舞，春光莺燕翻飞

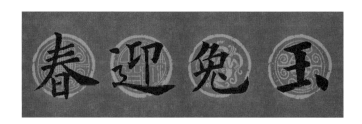

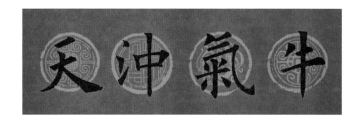

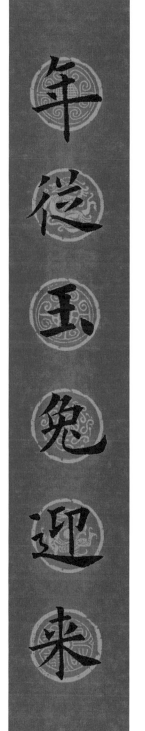

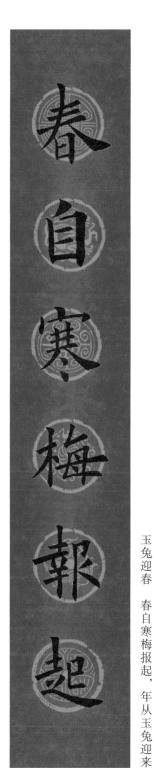

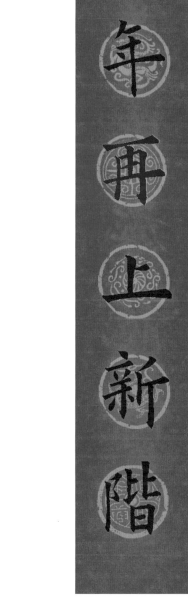

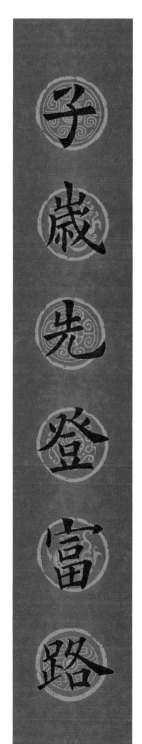

玉兔迎春　春自寒梅报起，年从玉兔迎来

牛气冲天　子岁先登富路，丑年再上新阶

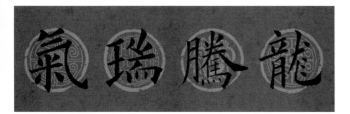

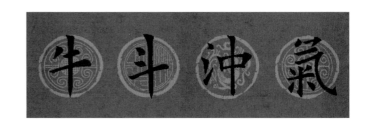

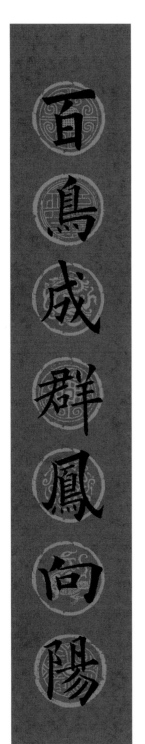

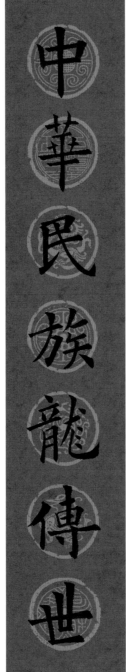

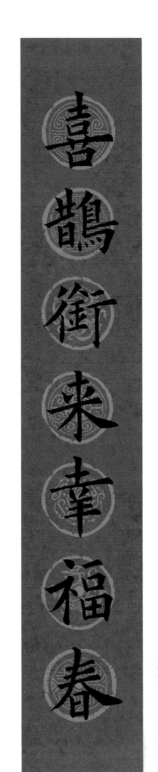

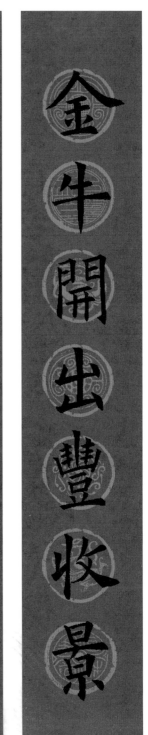

龙腾瑞气　中华民族龙传世，百鸟成群凤向阳

气冲斗牛　金牛开出丰收景，喜鹊衔来幸福春

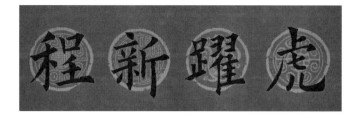

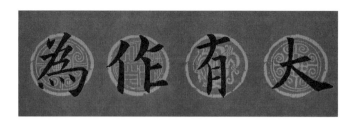

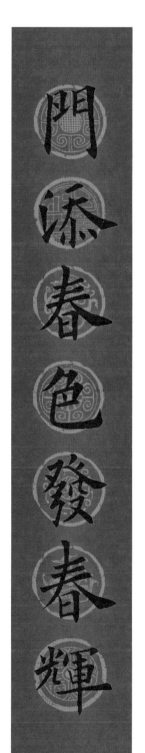

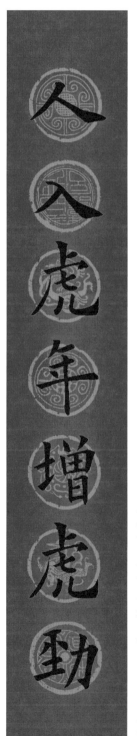

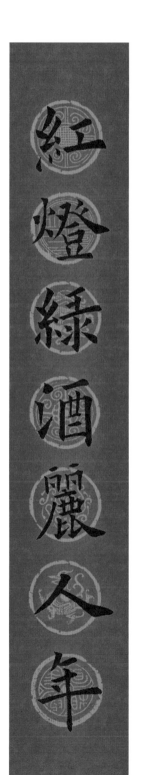

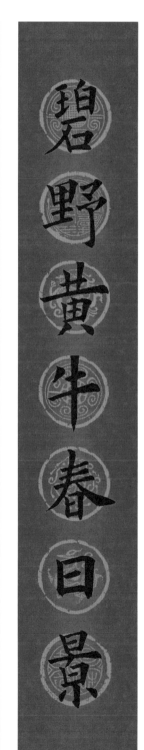

虎跃新程　人入虎年增虎劲，门添春色发春辉

大有作为　碧野黄牛春日景，红灯绿酒丽人年

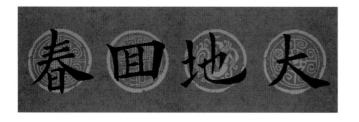

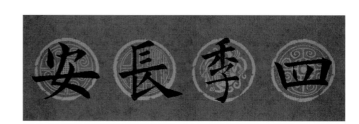

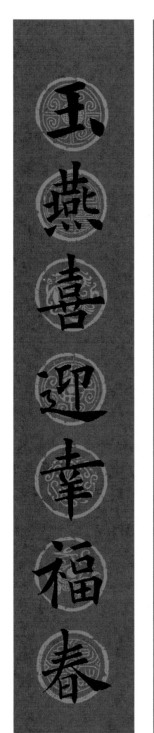

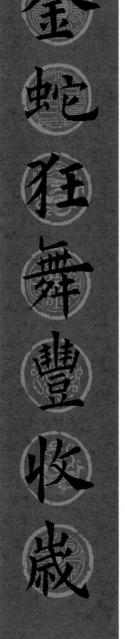

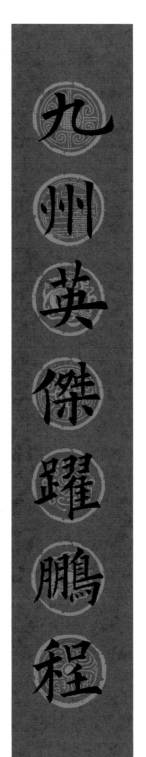

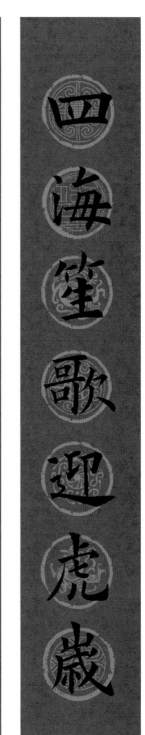

大地回春　金蛇狂舞丰收岁，玉燕喜迎幸福春

四季长安　四海笙歌迎虎岁，九州英杰跃鹏程

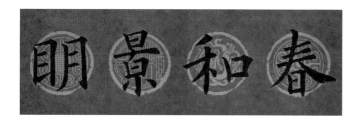

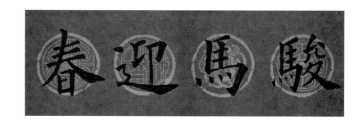

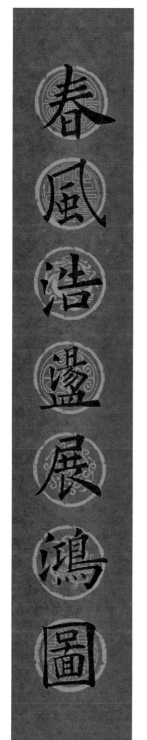

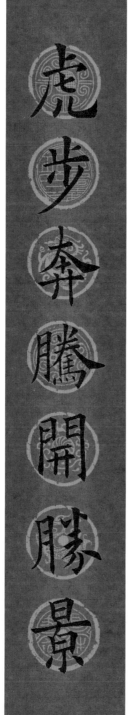

春和景明　虎步奔腾开胜景，春风浩荡展鸿图

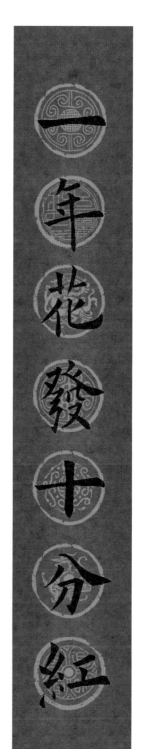

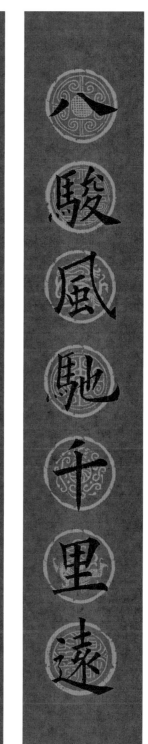

骏马迎春　八骏风驰千里远，一年花发十分红

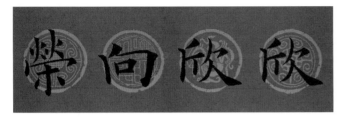

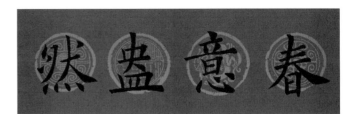

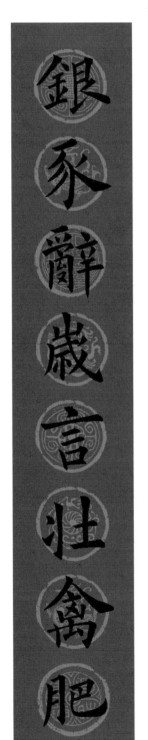

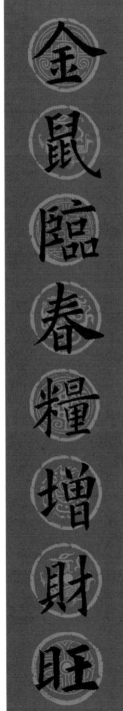

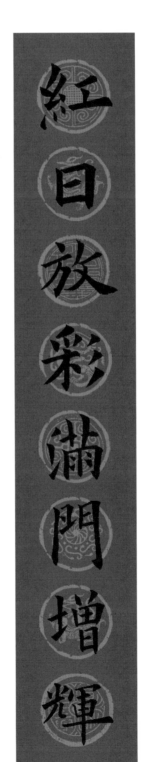

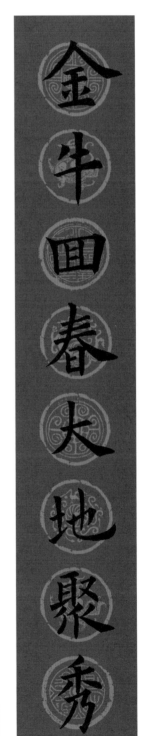

欣欣向荣　金鼠临春粮增财旺，银豕辞岁言壮禽肥

春意盎然　金牛回春大地聚秀，红日放彩满门增辉

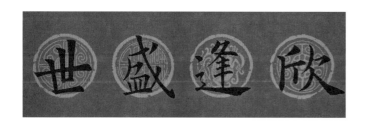

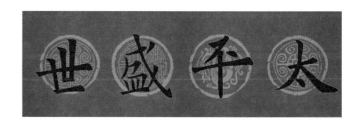

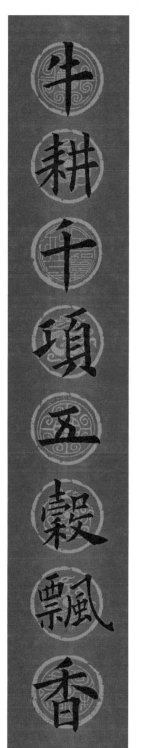

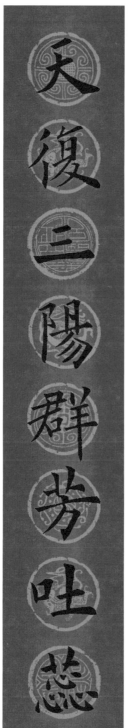

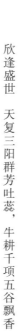

欣逢盛世　天复三阳群芳吐蕊，牛耕千项五谷飘香

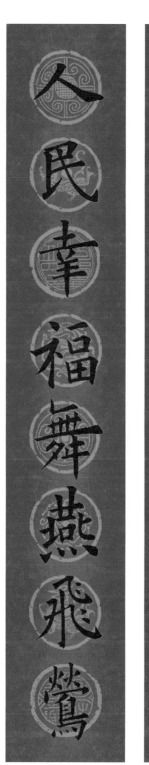

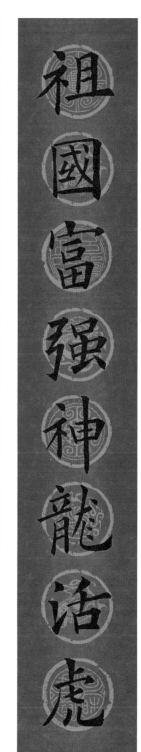

太平盛世　祖国富强神龙活虎，人民幸福舞燕飞莺

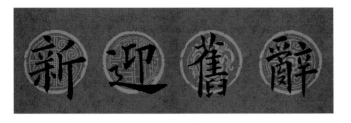

辞旧迎新

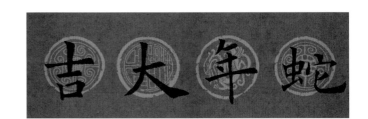

蛇年大吉

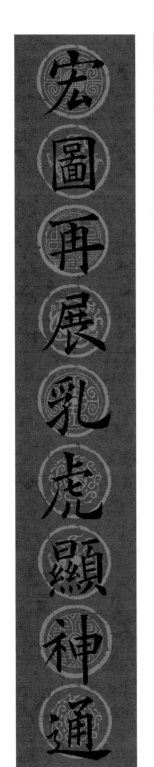

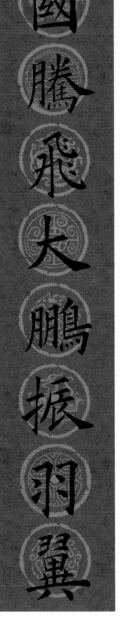

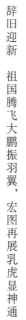

辞旧迎新　祖国腾飞大鹏振羽翼，宏图再展乳虎显神通

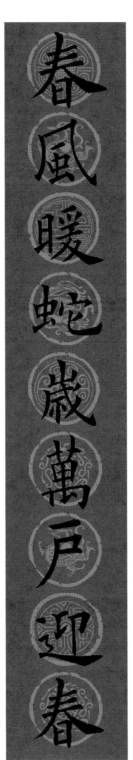

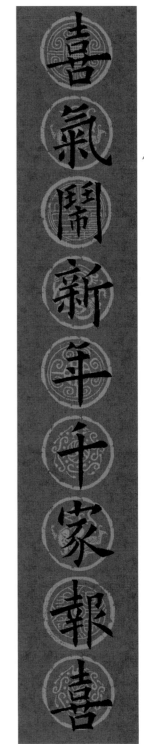

蛇年大吉　喜气闹新年千家报喜，春风暖蛇岁万户迎春

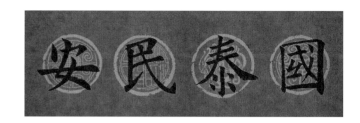

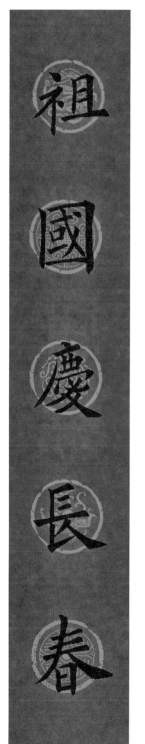

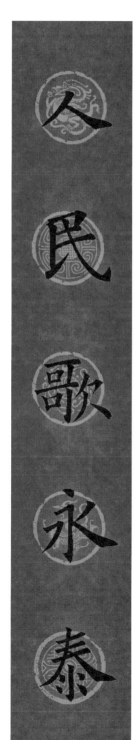

祖国昌盛　人民歌永泰，祖国庆长春

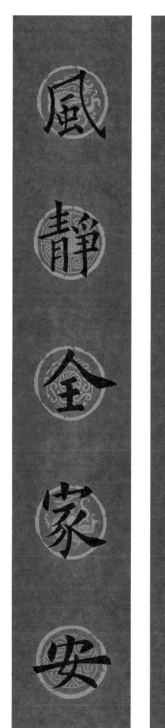

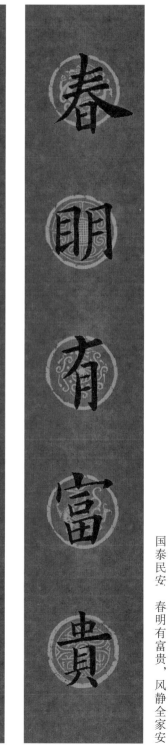

国泰民安　春明有富贵，风静全家安

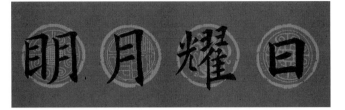

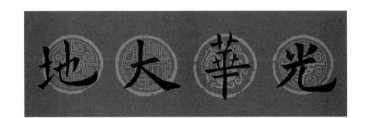

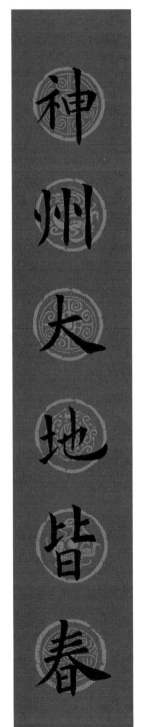
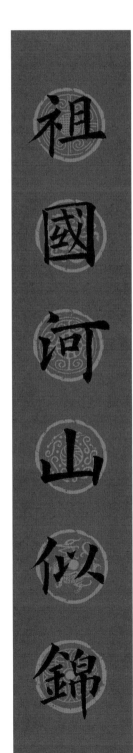

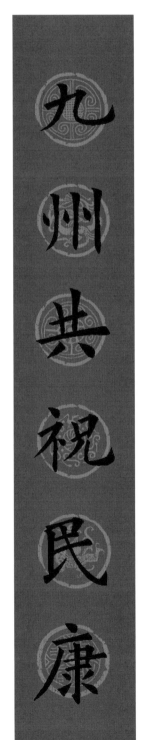
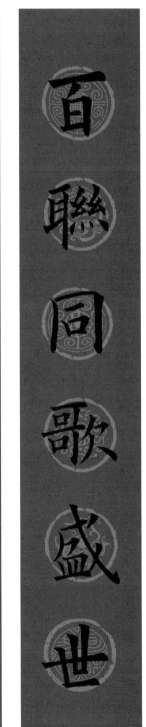

日耀月明　祖国河山似锦，神州大地皆春

光华大地　百联同歌盛世，九州共祝民康

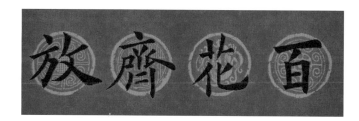

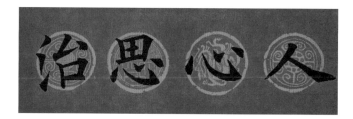

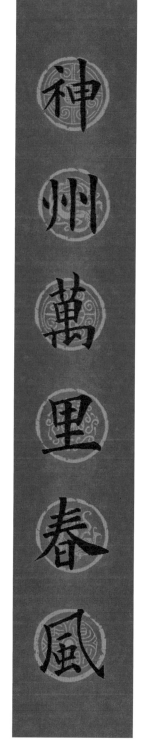

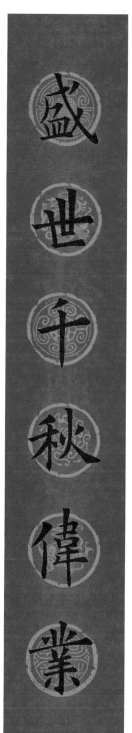

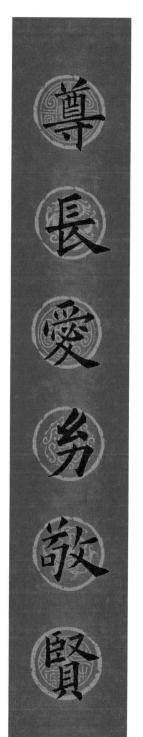

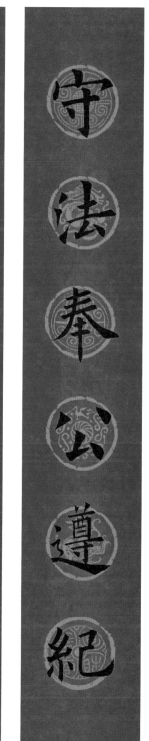

百花齐放　盛世千秋伟业，神州万里春风

人心思治　守法奉公遵纪，尊长爱幼敬贤

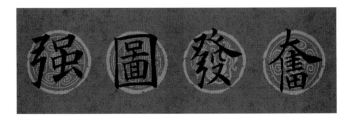

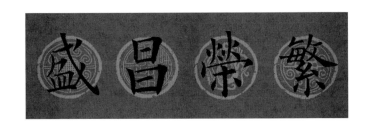

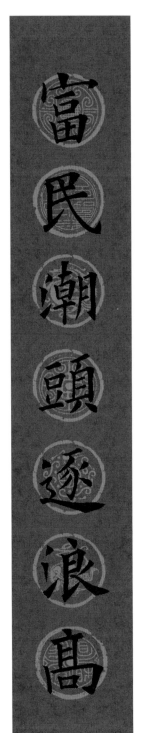

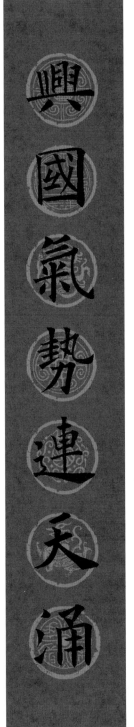

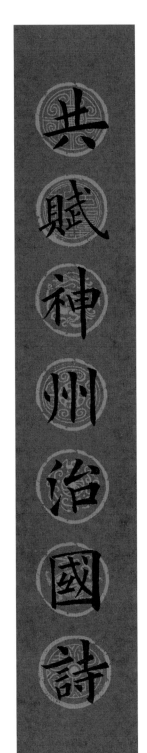

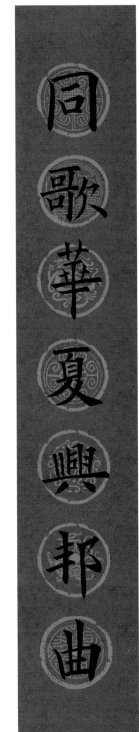

奋发图强　兴国气势连天涌，富民潮头逐浪高

繁荣昌盛　同歌华夏兴邦曲，共赋神州治国诗

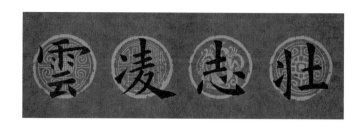

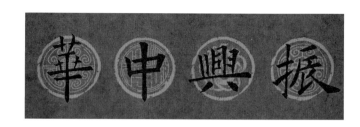

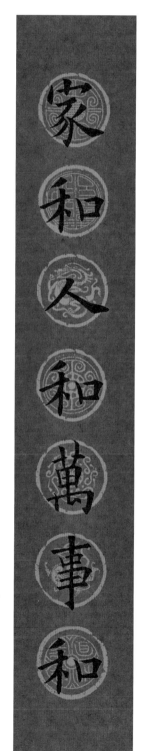

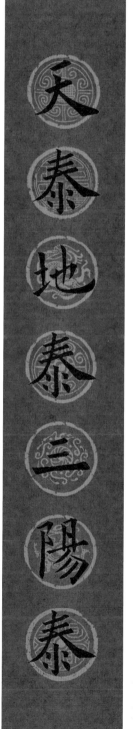

壮志凌云　天泰地泰三阳泰，家和人和万事和

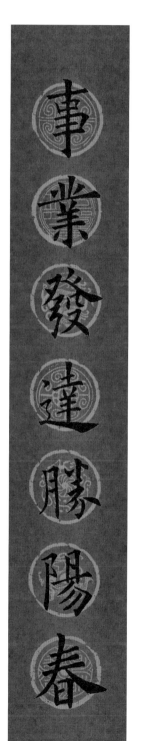

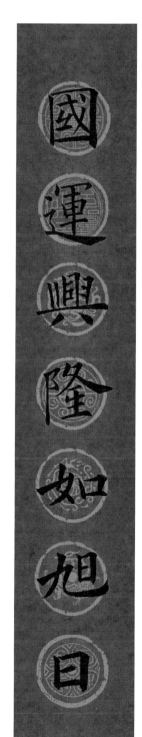

振兴中华　国运兴隆如旭日，事业发达胜阳春

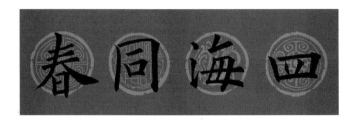

四海同春

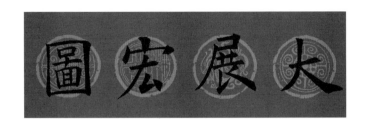

大展宏圖

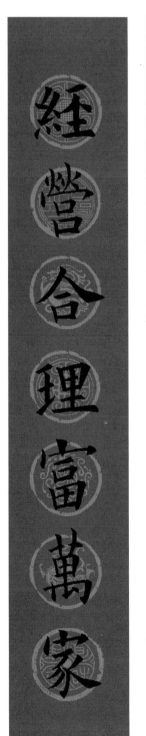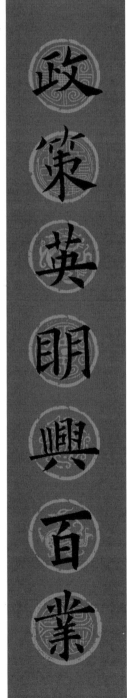

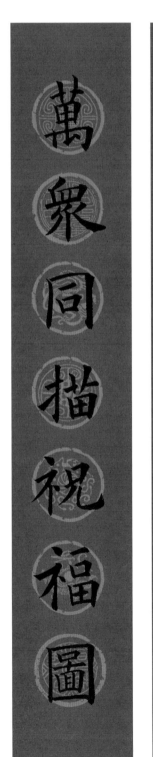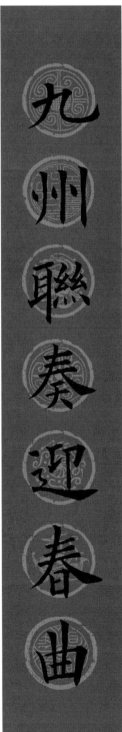

四海同春　政策英明兴百业，经营合理富万家

大展宏图　九州联奏迎春曲，万众同描祝福图

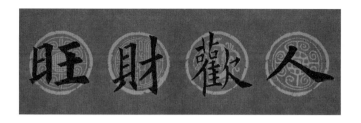

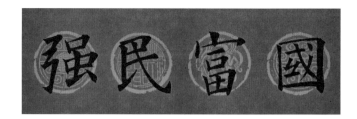

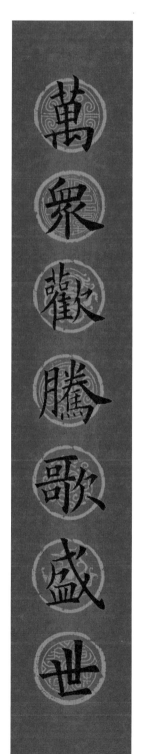

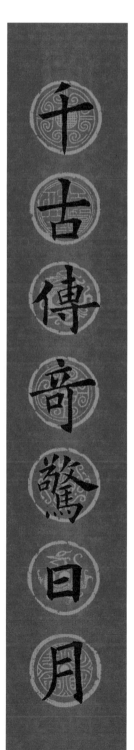

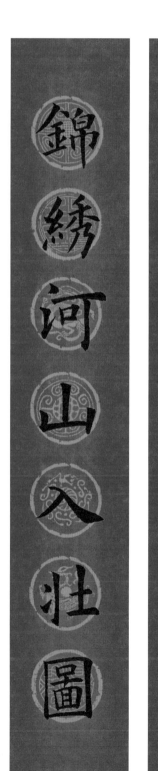

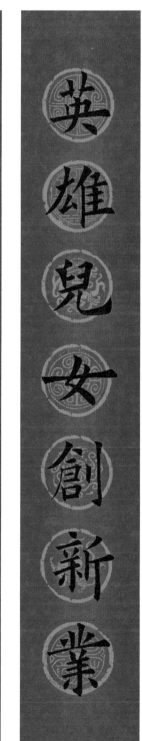

人欢财旺　千古传奇惊日月，万众欢腾歌盛世

国富民强　英雄儿女创新业，锦绣河山入壮图

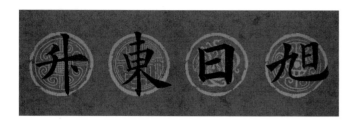

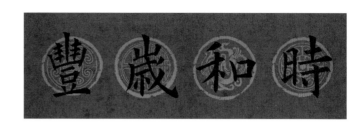

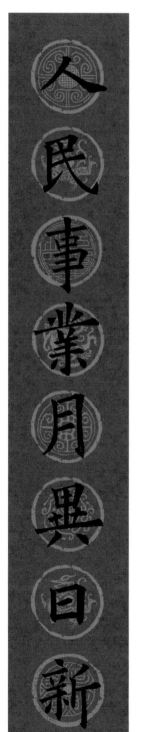

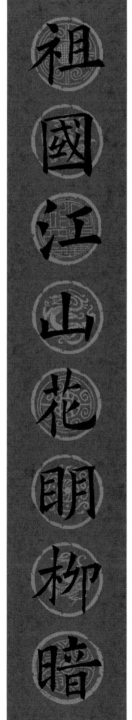

旭日东升　祖国江山花明柳暗，人民事业月异日新

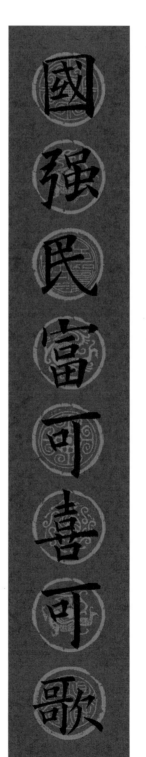

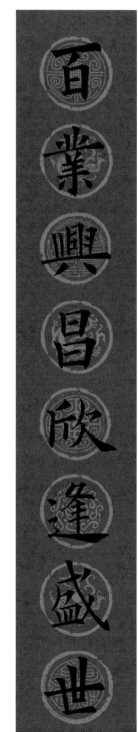

时和岁丰　百业兴昌欣逢盛世，国强民富可喜可歌

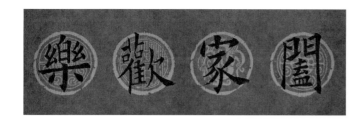

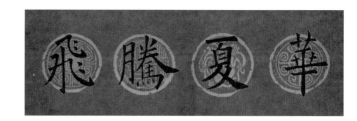

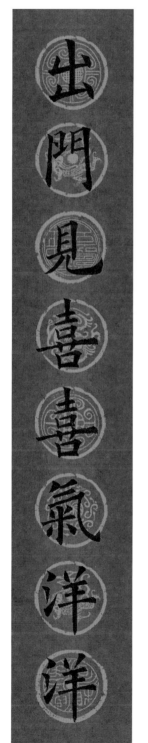

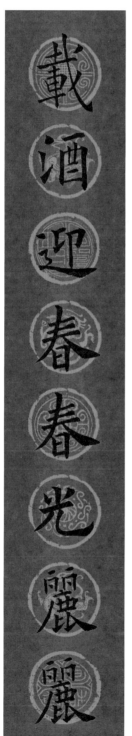

阖家欢乐　载酒迎春春光丽丽，出门见喜喜气洋洋

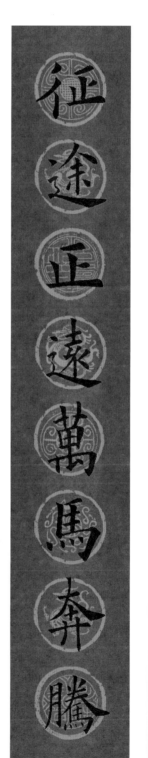

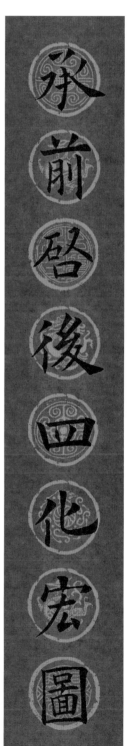

华夏腾飞　承前启后四化宏图，征途正远万马奔腾

五湖春光

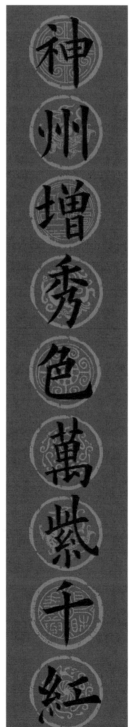

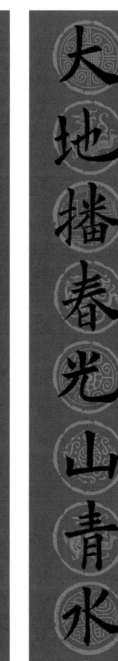

大地播春光山青水綠

神州增秀色萬紫千紅

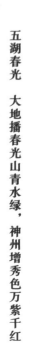

五湖春光　大地播春光山青水绿，神州增秀色万紫千红

紅心向陽

為希望工程添磚加瓦

看風流人物富國興邦

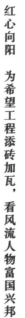

红心向阳　为希望工程添砖加瓦，看风流人物富国兴邦

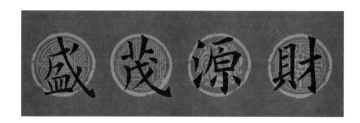

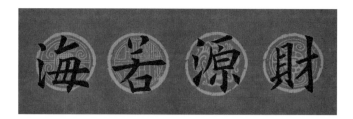

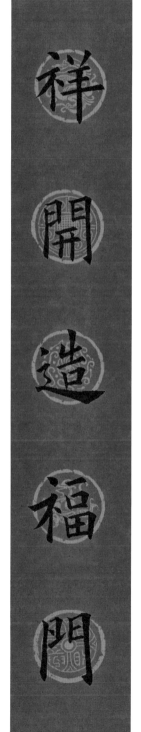

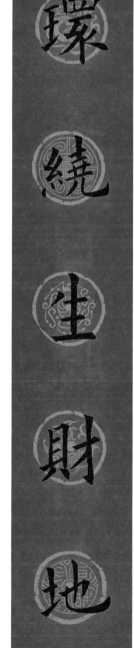

财源茂盛　环绕生财地，祥开造福门

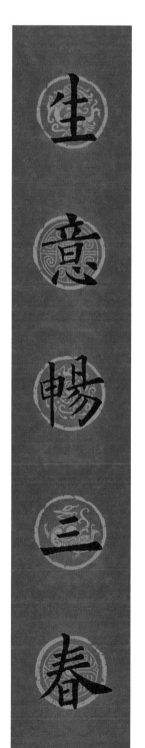

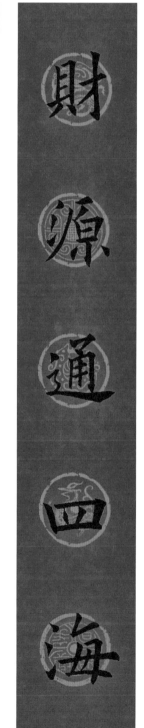

财源若海　财源通四海，生意畅三春

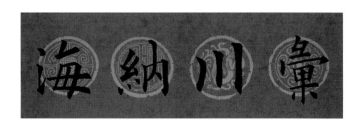

敛生福财

海纳川汇

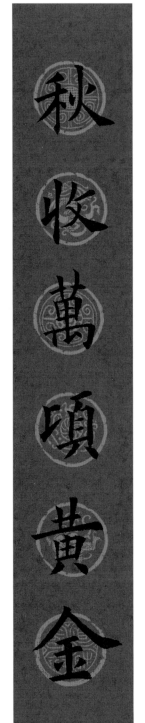

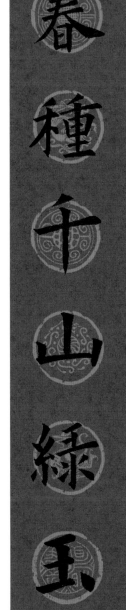

秋收万顷黄金

春种千山绿玉

敛福生财　春种千山绿玉，秋收万顷黄金

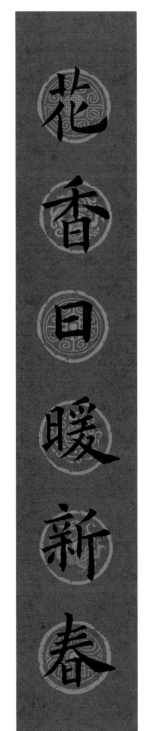

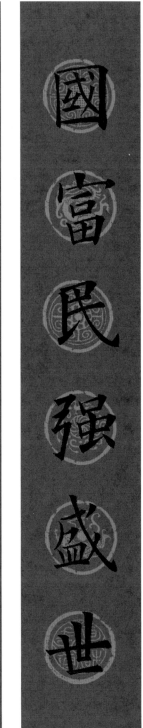

花香日暖新春

国富民强盛世

汇川纳海　国富民强盛世，花香日暖新春

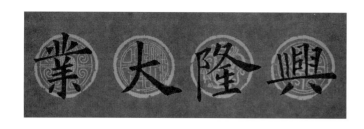

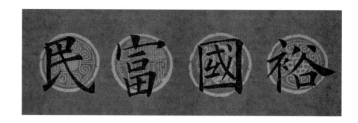

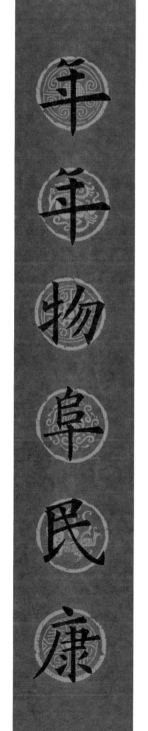

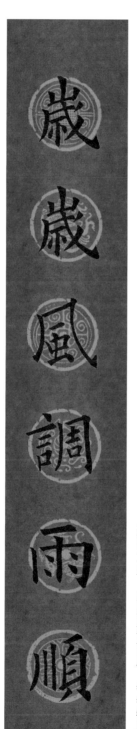

兴隆大业　岁岁风调雨顺，年年物阜民康

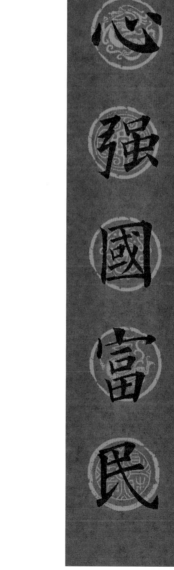

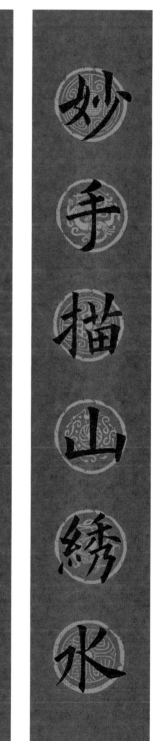

裕国富民　妙手描山绣水，雄心强国富民

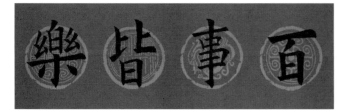

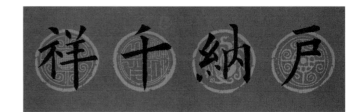

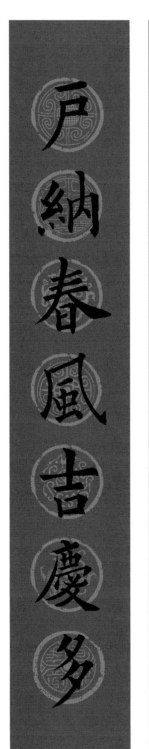

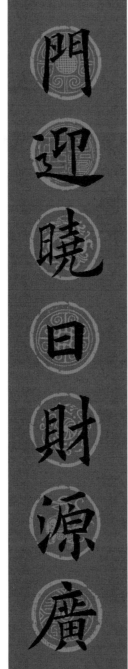

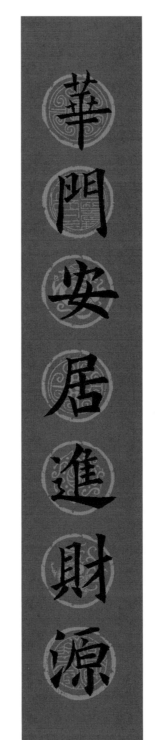

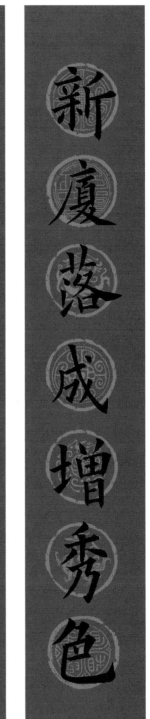

百事皆乐　门迎晓日财源广，户纳春风吉庆多

户纳千祥　新厦落成增秀色，华门安居进财源

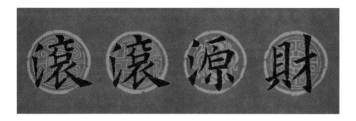

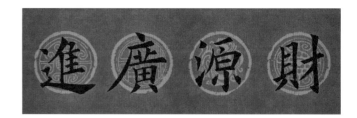

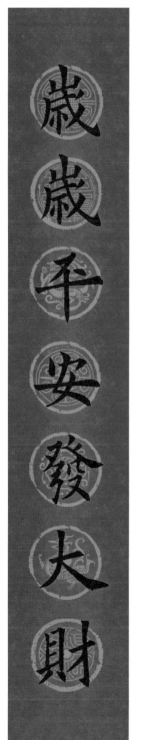

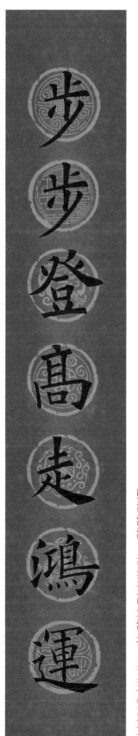

财源滚滚　步步登高走鸿运，岁岁平安发大财

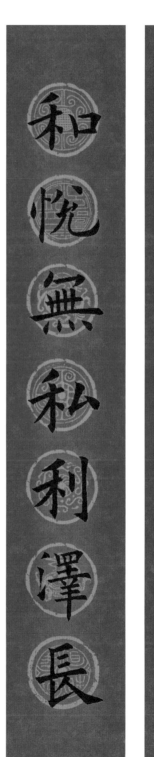

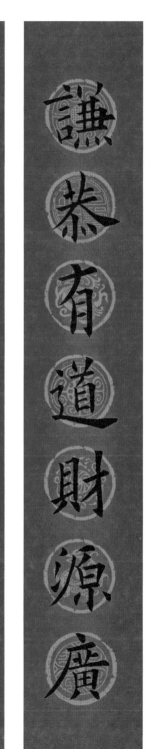

财源广进　谦恭有道财源广，和悦无私利泽长

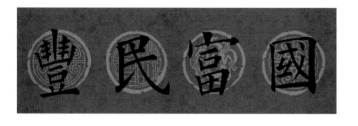

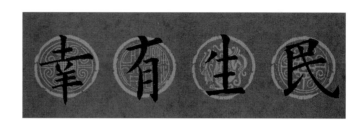

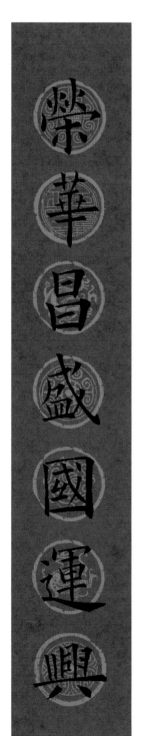

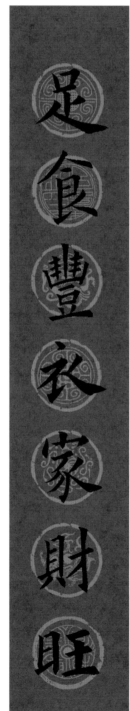

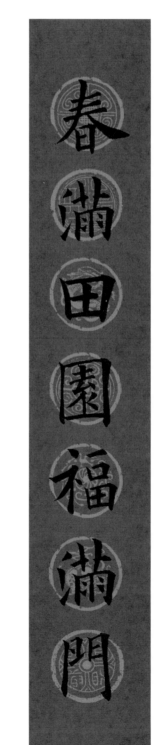

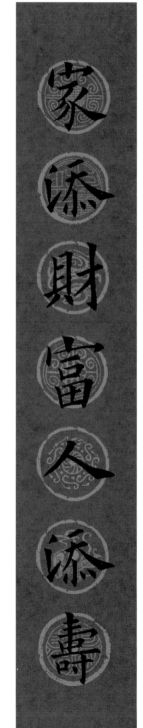

国富民丰 足食丰衣家财旺，荣华昌盛国运兴

民生有幸 家添财富人添寿，春满田园福满门

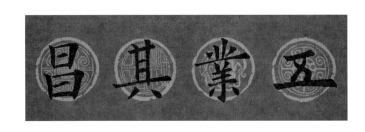

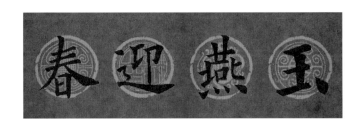

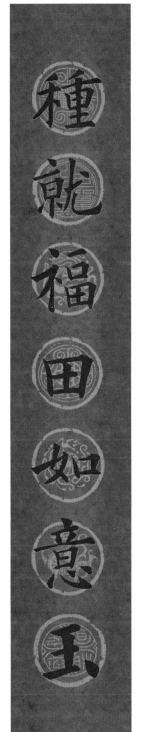

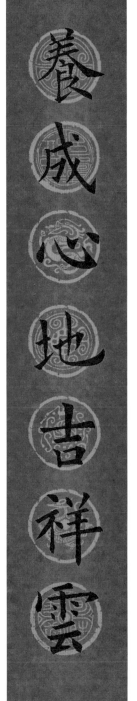

五业其昌　养成心地吉祥云，种就福田如意玉

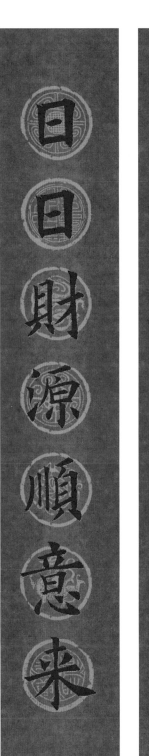

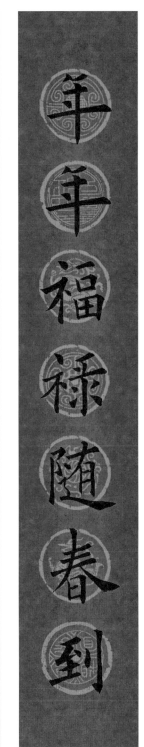

玉燕迎春　年年福禄随春到，日日财源顺意来

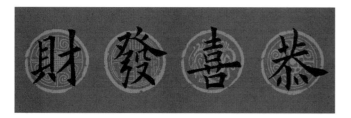

财發喜恭

里萬春陽

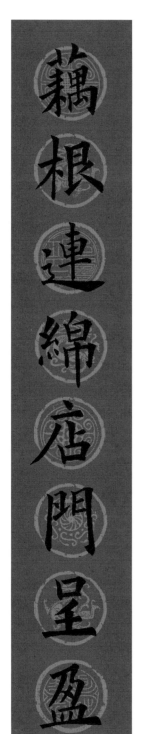

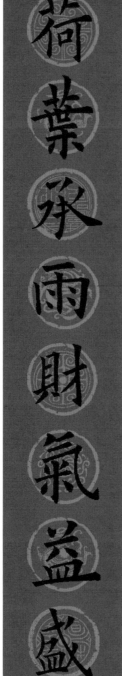

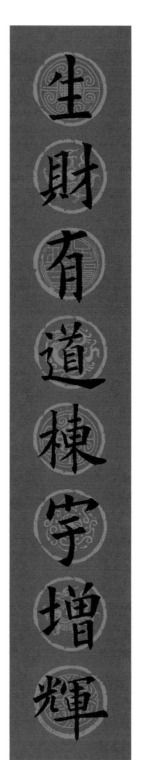

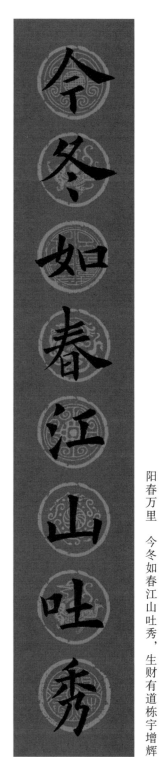

阳春万里　今冬如春江山吐秀，生财有道栋宇增辉

恭喜发财　荷叶承雨财气益盛，藕根连绵店门呈盈

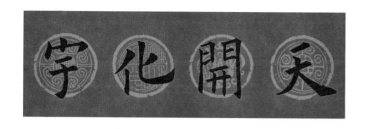

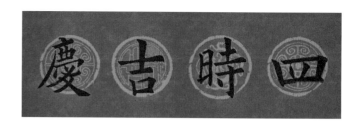

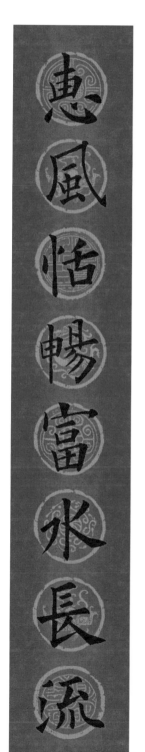

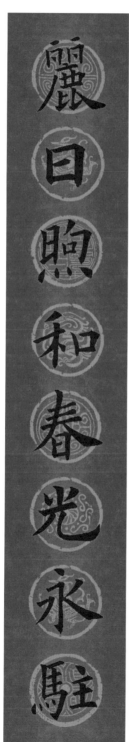

天开化宇　丽日煦和春光永驻，惠风恬畅富水长流

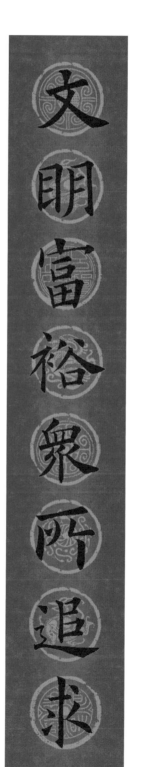

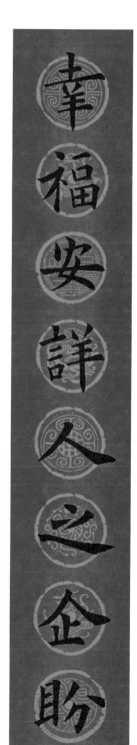

四时吉庆　幸福安详人之企盼，文明富裕众所追求

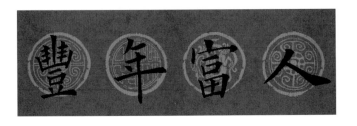

豐年富人

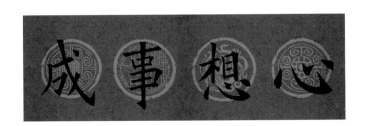

成事想心

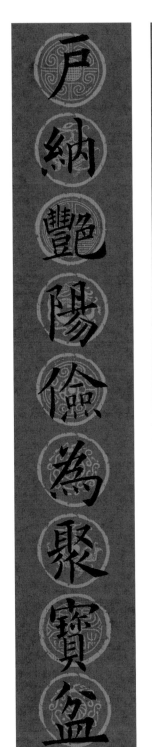

戶納艷陽儉為聚寶盆

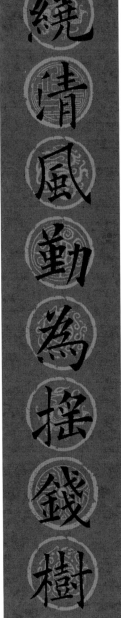

門繞清風勤為搖錢樹

人富年丰　門绕清风勤为摇钱树，户纳艳阳俭为聚宝盆

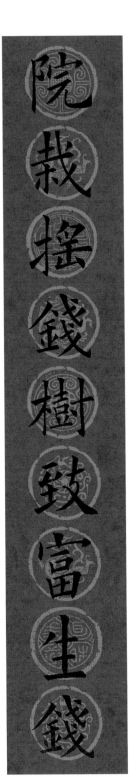

院栽搖錢樹致富生錢

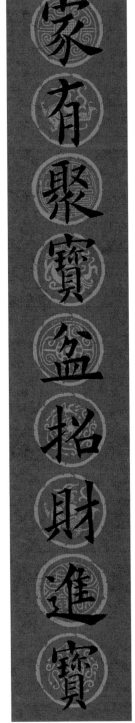

家有聚寶盆招財進寶

恭喜发财篇

———

40

心想事成　家有聚宝盆招财进宝，院栽摇钱树致富生钱

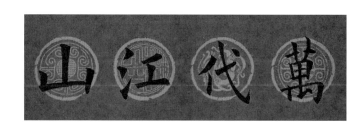

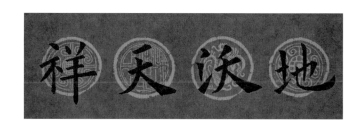

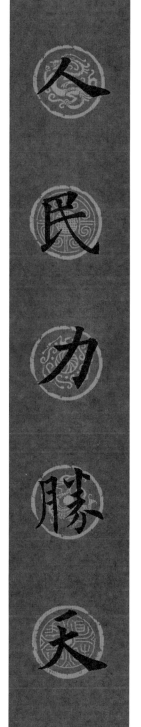

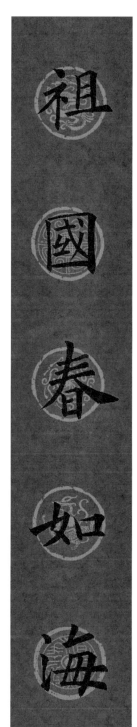

万代江山

祖国春如海，人民力胜天

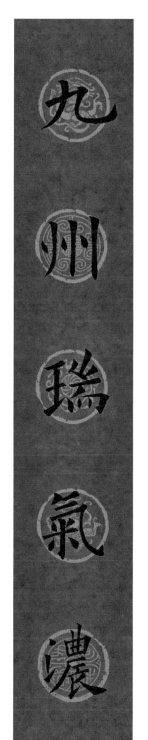

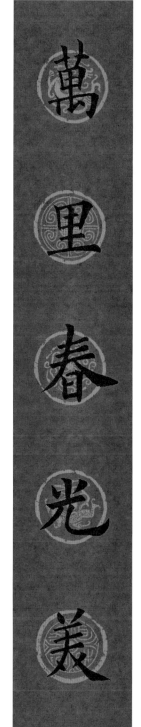

地沃天祥

万里春光美，九州瑞气浓

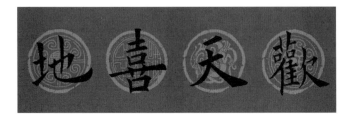

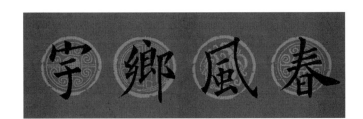

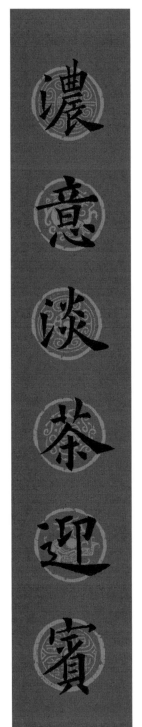

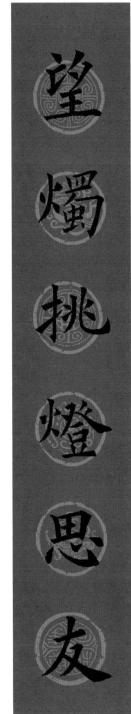

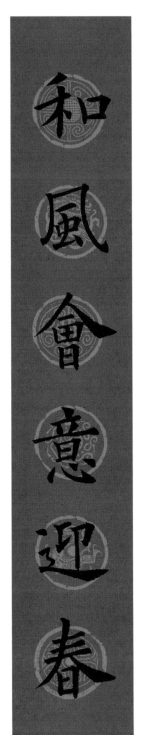

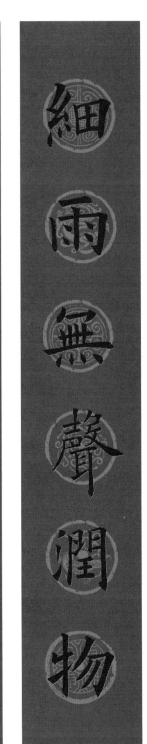

欢天喜地　望烛挑灯思友，浓意淡茶迎宾

春风乡宇　细雨无声润物，和风会意迎春

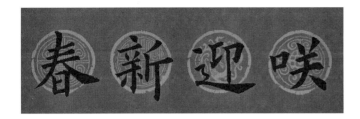

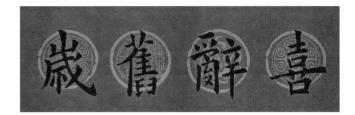

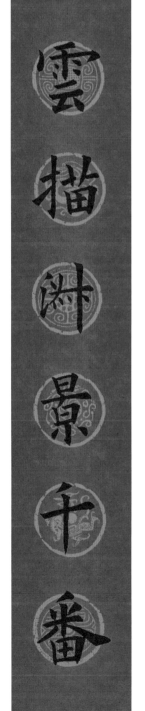

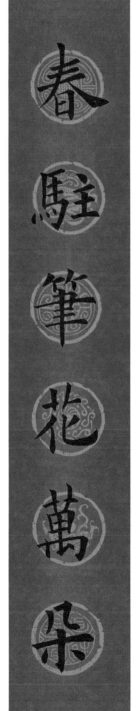

笑迎新春　春驻笔花万朵，云描淑景千番

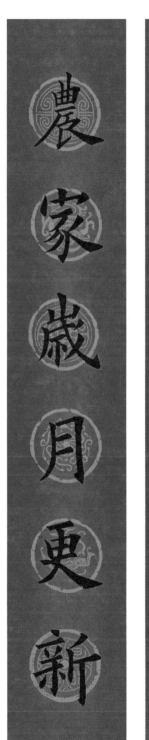

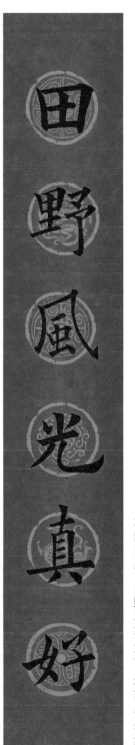

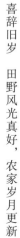

喜辞旧岁　田野风光真好，农家岁月更新

景 美 開 天

色 春 目 滿

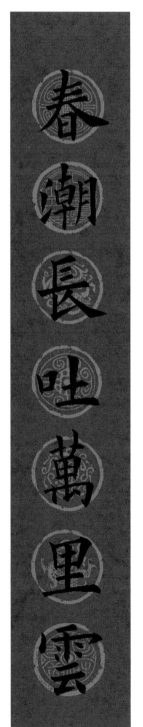

春潮長吐萬里雲

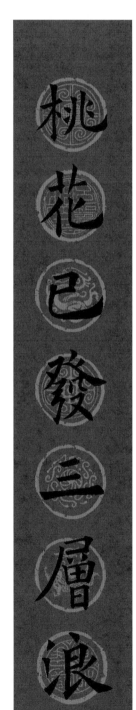

桃花已發三層浪

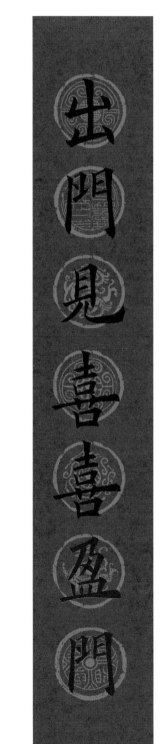

出門見喜喜盈門

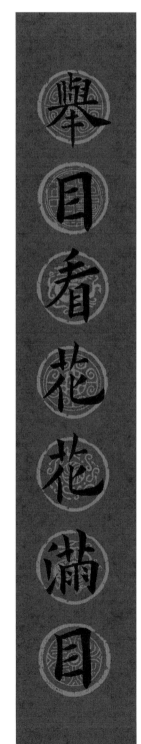

舉目看花花滿目

天开美景　桃花已发三层浪，春潮长吐万里云

满目春色　举目看花花满目，出门见喜喜盈门

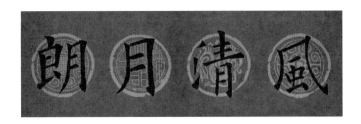

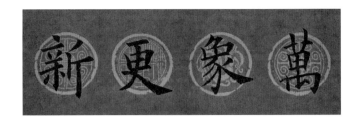

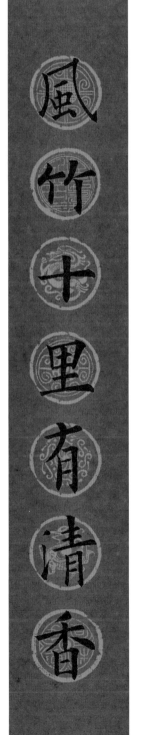

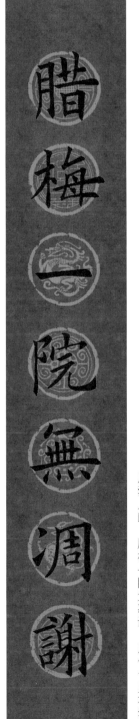

风清月朗　腊梅一院无凋谢，风竹十里有清香

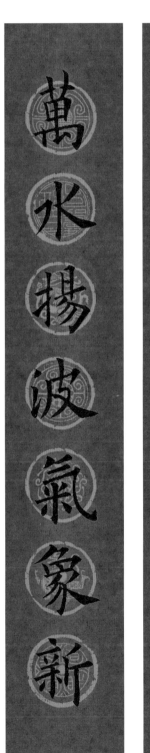

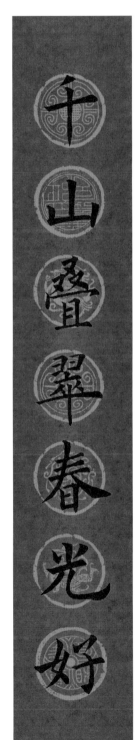

万象更新　千山叠翠春光好，万水扬波气象新

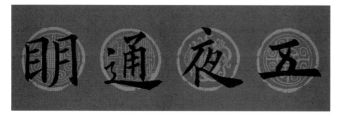

五夜通明

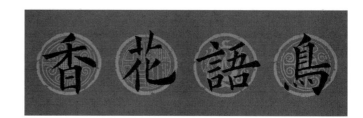

鸟语花香

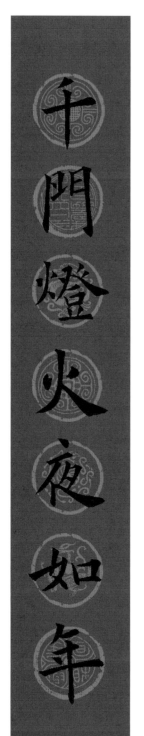

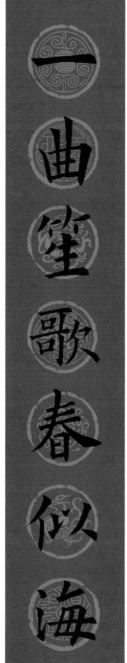

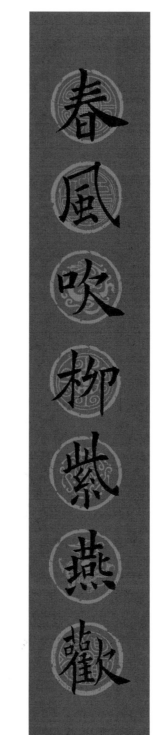

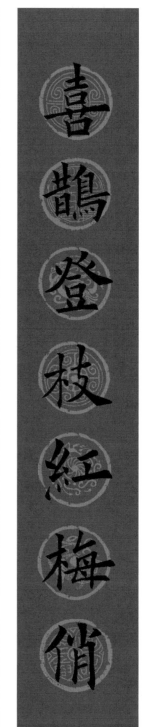

五夜通明　一曲笙歌春似海，千门灯火夜如年

鸟语花香　喜鹊登枝红梅俏，春风吹柳紫燕欢

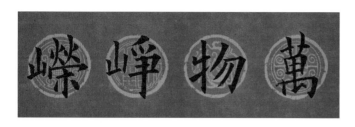

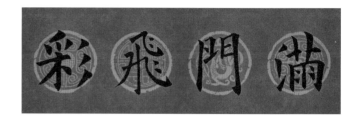

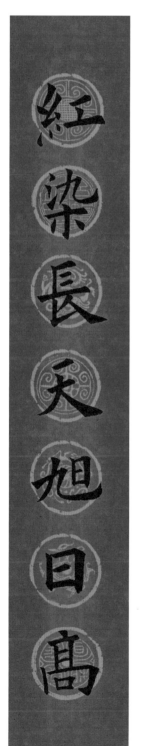

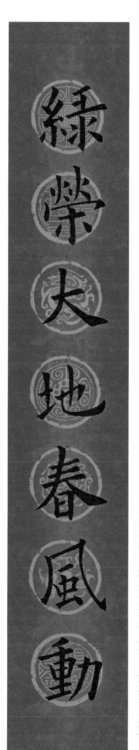

万物峥嵘　绿荣大地春风动，红染长天旭日高

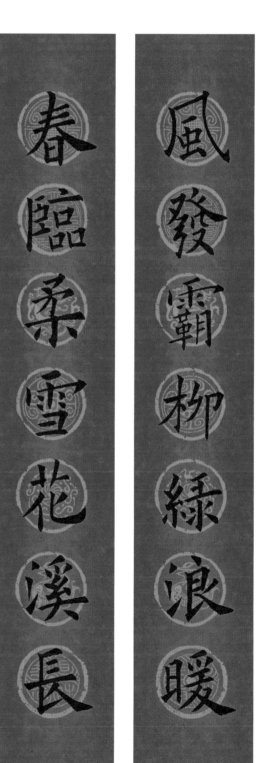

满门飞彩　风发霸柳绿浪暖，春临柔雪花溪长

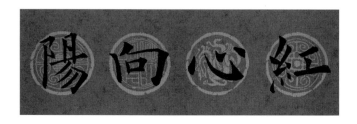

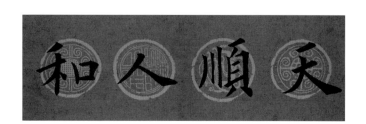

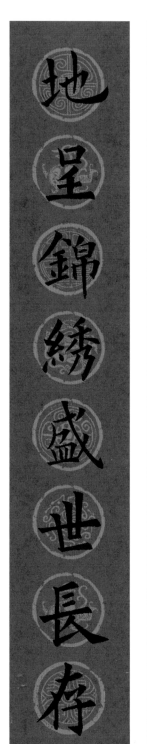

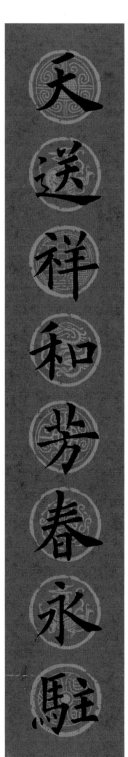

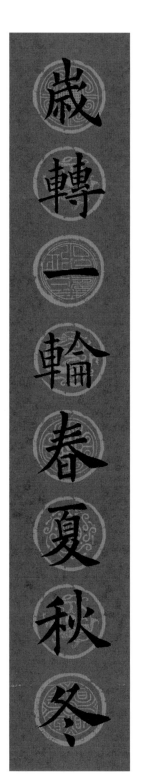

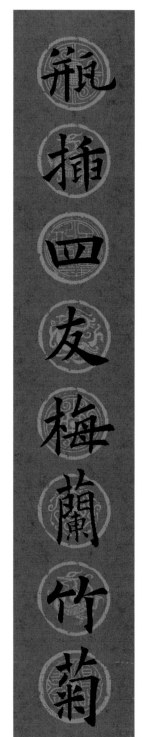

红心向阳　天送祥和芳春永驻，地呈锦绣盛世长存

天顺人和　瓶插四友梅兰竹菊，岁转一轮春夏秋冬

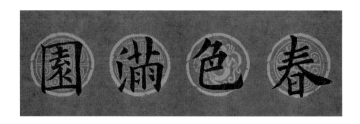

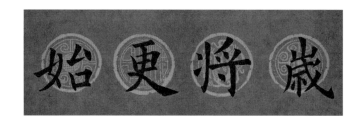

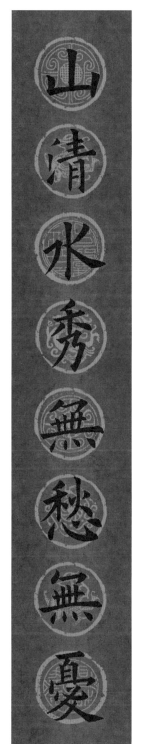

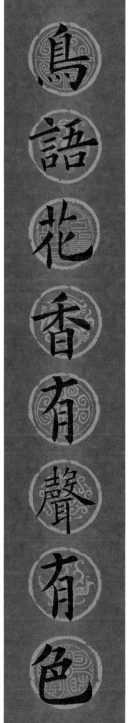

春色满园　鸟语花香有声有色，山清水秀无愁无忧

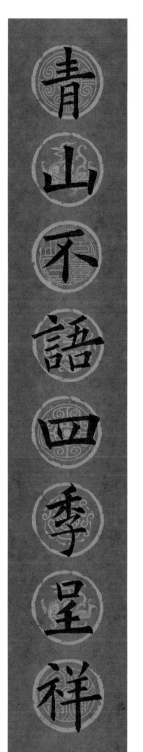

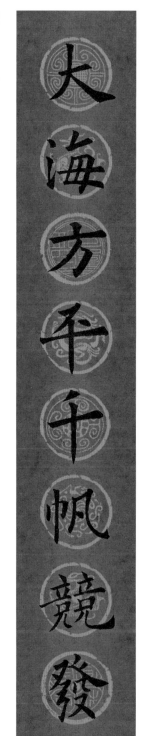

岁将更始　大海方平千帆竞发，青山不语四季呈祥

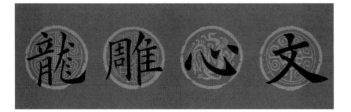

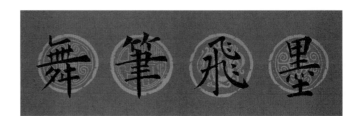

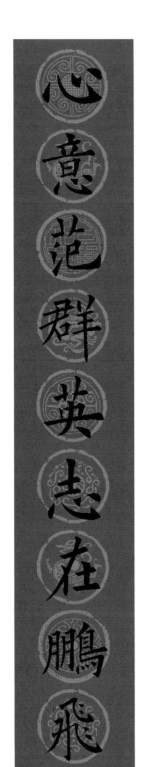

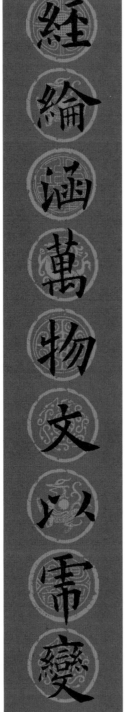

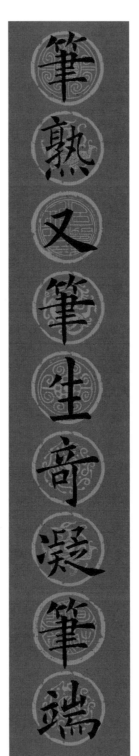

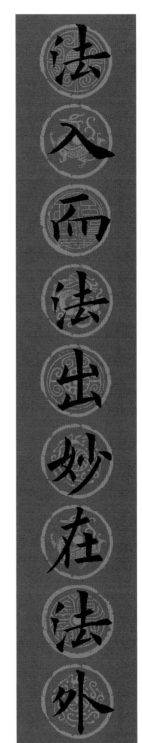

文心雕龙　经纶涵万物文以虎变，心意范群英志在鹏飞

墨飞笔舞　法入而法出妙在法外，笔熟又笔生奇凝笔端

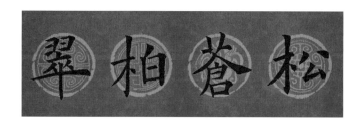

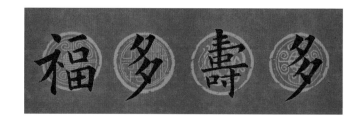

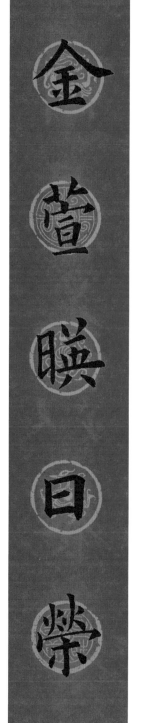

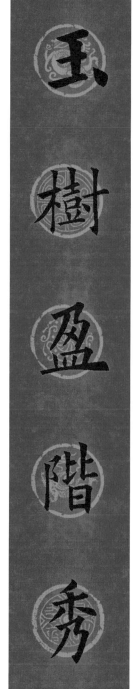

松苍柏翠　玉树盈阶秀，金萱映日荣

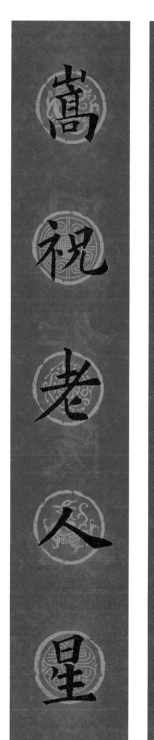

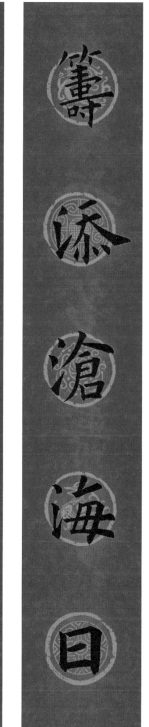

多寿多福　筹添沧海日，嵩祝老人星

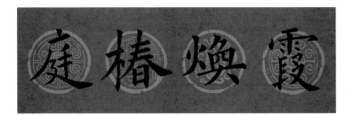

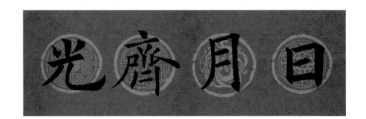

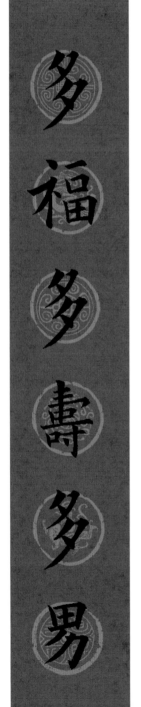

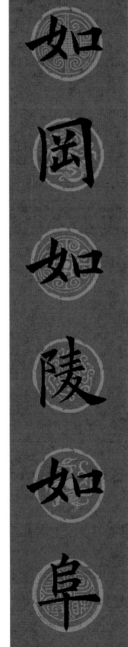

霞焕椿庭　如冈如陵如阜，多福多寿多男

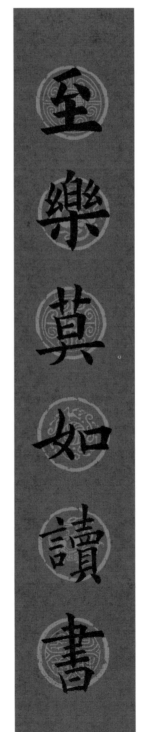

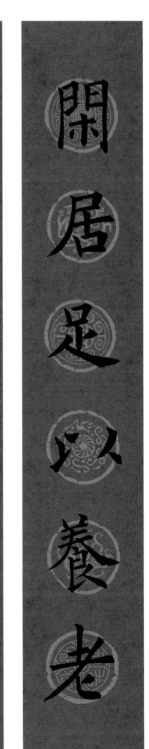

日月齐光　闲居足以养老，至乐莫如读书

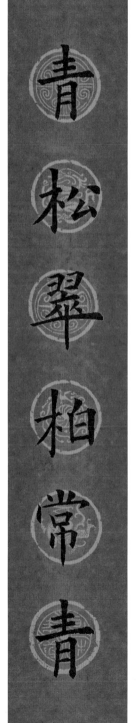

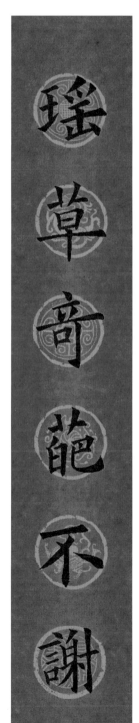

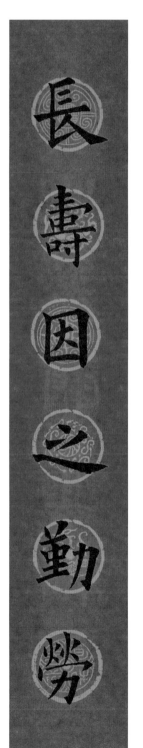

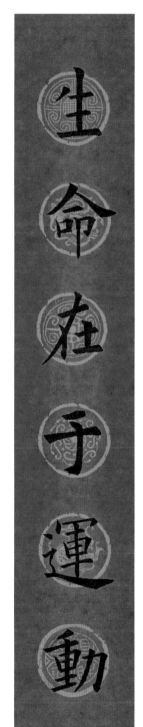

天与遐龄 瑶草奇葩不谢，青松翠柏常青

椿萱并茂 生命在于运动，长寿因之勤劳

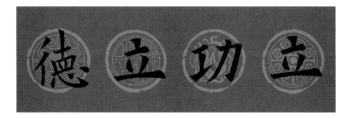

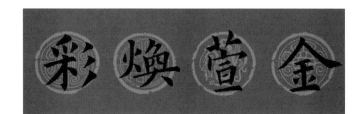

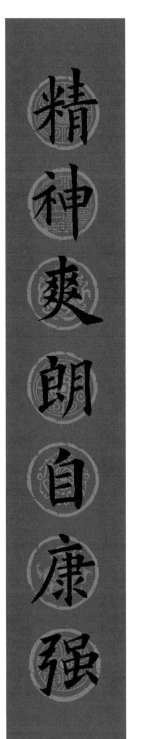

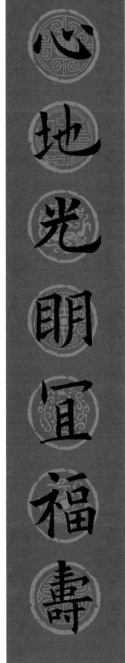

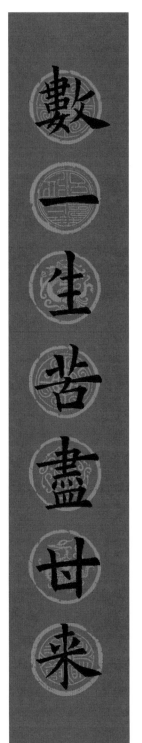

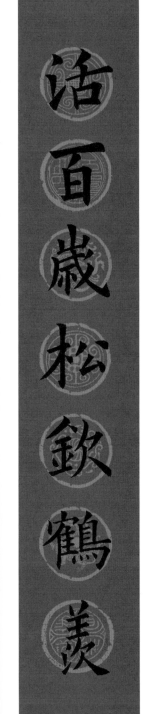

立功立德　心地光明宜福寿，精神爽朗自康强

金萱焕彩　活百岁松钦鹤羡，数一生苦尽甘来

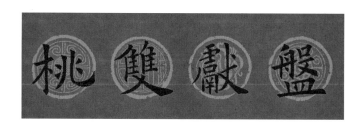

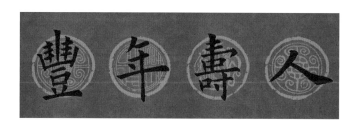

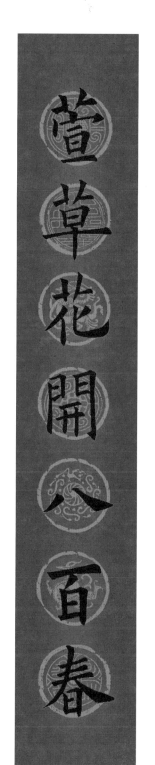

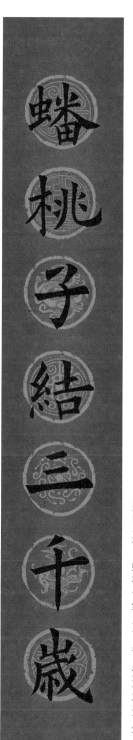

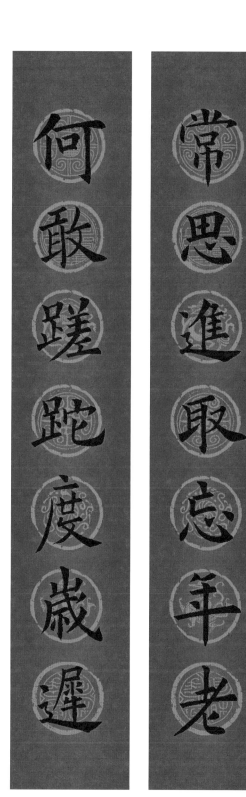

盘献双桃　蟠桃子结三千岁，萱草花开八百春

人寿年丰　常思进取忘年老，何敢蹉跎度岁迟

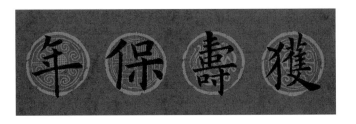

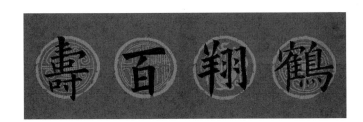

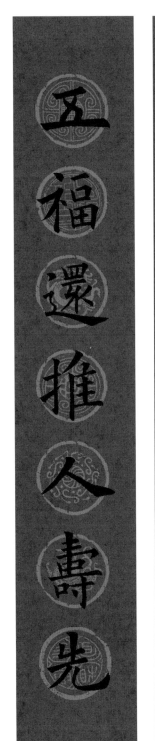

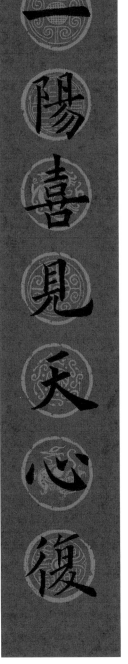

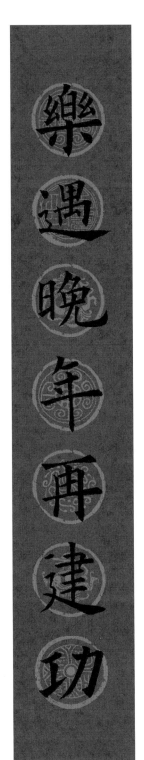

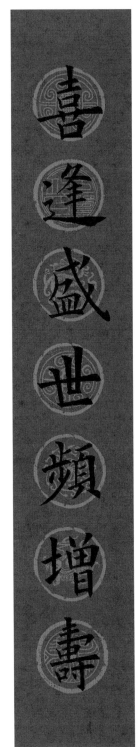

获寿保年　一阳喜见天心复，五福还推人寿先

鹤翔百寿　喜逢盛世频增寿，乐遇晚年再建功

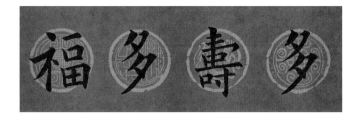

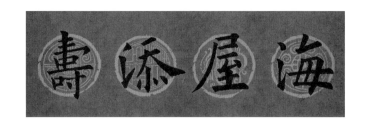

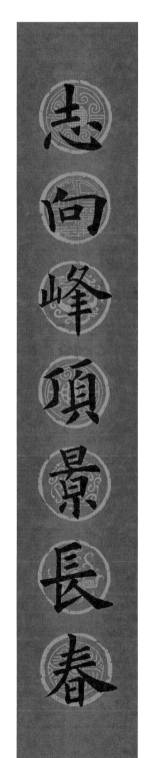

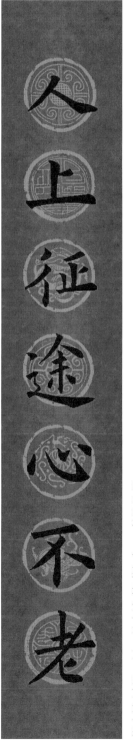

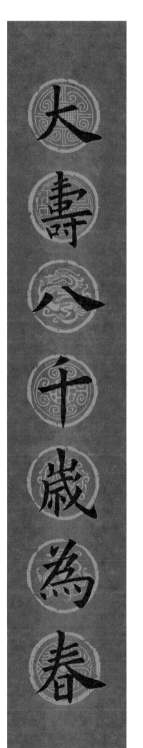

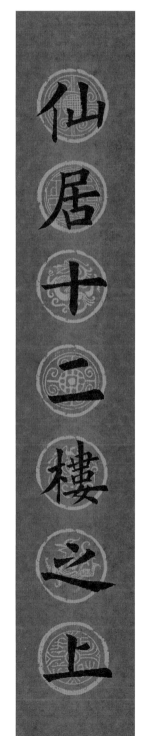

多寿多福　人上征途心不老，志向峰顶景长春

海屋添寿　仙居十二楼之上，大寿八千岁为春

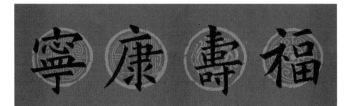

鴻案眉齊

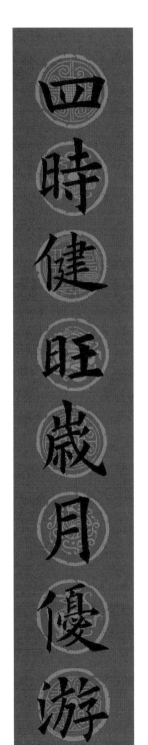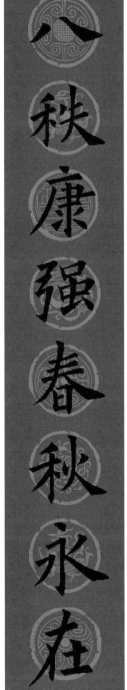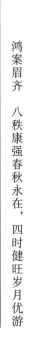

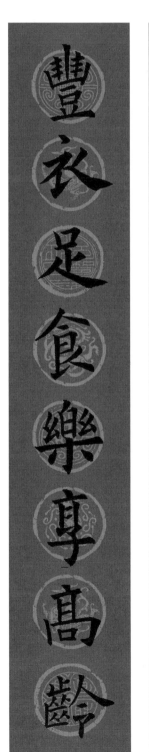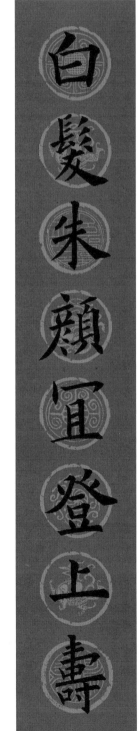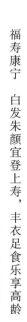

鴻案眉齊　八秋康強春秋永在，四時健旺歲月優游

福壽康寧　白发朱颜宜登上寿，丰衣足食乐享高龄

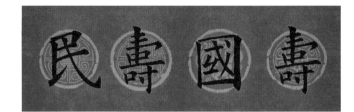

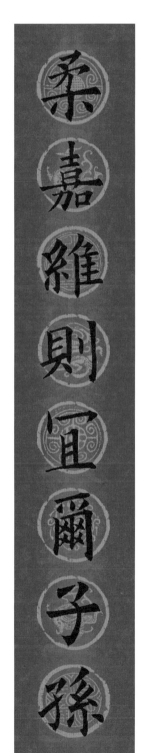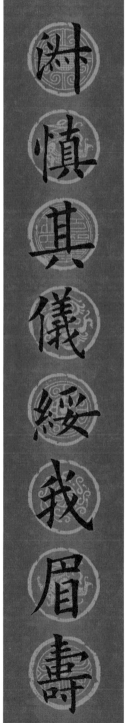

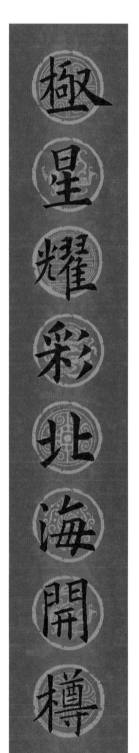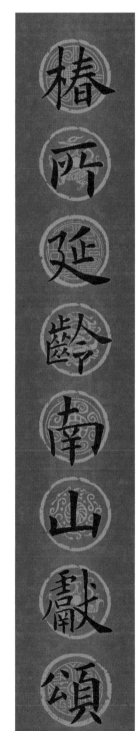

四季平安　淑慎其仪绥我眉寿，柔嘉维则宜尔子孙

寿国寿民　椿所延龄南山献颂，极星耀彩北海开樽

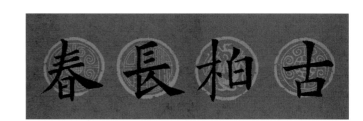

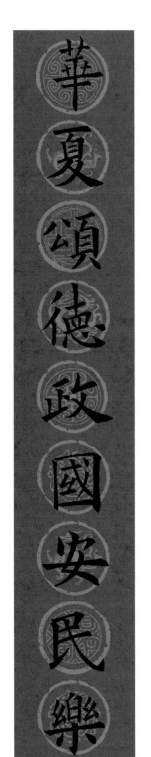

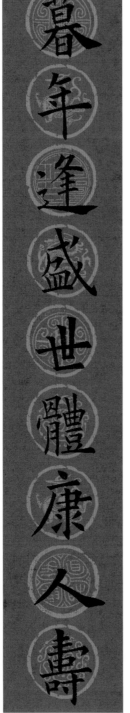

寿比南山　暮年逢盛世体康人寿，华夏颂德政国安民乐

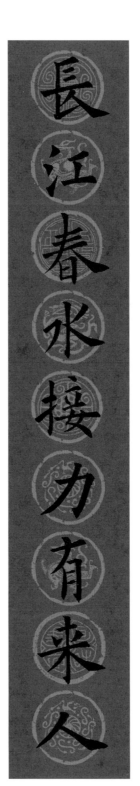

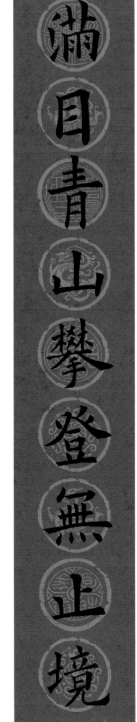

古柏长春　满目青山攀登无止境，长江春水接力有来人

附录　书法通用对联

祝寿对联

愿献南山寿　先开北斗樽

紫气通南极　青云动北莱

福临寿星门第　春驻年迈人家

汉柏秦松骨气　商彝夏鼎精神

乃文乃武乃寿　如竹如梅如松

笑指南山作颂　喜倾北海为樽

紫气辉连南极　丹心彩映北楼

白发朱颜登上寿　丰衣足食享高龄

百年和合寿星聚　千载富贵福光满

柏节松心宜晚翠　童颜鹤发胜当年

碧露新滋三春草　紫云长护九如松

碧桃岁结三千实　紫凤朝衔五色笺

春日融和欣祝寿　吉星光耀喜迎春

大鹏鸟飞九万里　蟠桃子熟三千年

丹室晓传香鸟宇　瑶池时进白云霞

东壁离文才吐凤　南山献颂昔流琼

东海白鹤千秋寿　南岭青松万载春

凤高渐展摩天翼　山翠遥添献寿杯

德如膏雨都润泽　寿比松柏是长春

海屋仙筹添鹤算　华堂春酒宴蟠桃

琥珀盏斟千岁酒　琉璃瓶插四时花

既效关卿不伏老　更同孟德有雄心

岭上梅花报春早　庭前椿树护芳龄

龙门泉石番山月　蓬岛烟霞阆苑春

南州冠冕此其选　上古千秋可与侪

三祝筵开歌寿考　九如诗颂乐嘉宾

身似西方无量佛　寿比南岳老人星

室有芝兰春自韵　人如松柏岁常新

寿考维祺征大德　文明有道享高年

四百岂惟知甲子　八千应复数春秋

天上星辰应作伴　人间松柏不知年

仙家日月壶公酒　名士风流太传诗

霄汉鹏程腾九万　锦堂鹤算颂三千

杏花雨润韶华丽　椿树云深淑景长

瑶台牒注长生字　蓬岛春开富贵花

芝兰气味松筠操　龙马精神海鹤姿

朱颜醉映丹枫色　华发疏同老鹤形

乔迁对联

人杰地灵有福　物华天宝呈祥

甲第新开美景　子孙大展宏图

小院更新承德政　合家祝福话天伦

四合宅院花馨满　五德人家笑语喧

民重农桑能富国　光增新第喜齐家

燕过重门留好语　莺迁乔木报佳音

基实奠定千秋业　柱正撑起万年梁

里有仁风春意永　家余德泽福运长

移门欲就山当枕　迁居常将水作琴

旭日乍临家室乐　和风初度物华新

莺声到此鸣金谷　麟趾于今步玉堂

日照新居添锦绣　花栽园圃吐芬芳

日丽风和锦铺院　冬暖夏爽笑满堂

向阳庭院风光好　勤劳人家幸福多

画栋连云光旧业　华堂映日耀新居

三阳日照平安宅　五福星临吉庆门

门迎春夏秋冬福　户纳东西南北祥

红日高照新居户　喜花常开幸福家

迁居新逢吉祥日　安宅正遇如意春

门对青山千古看　家居旺地四时新

乔第喜迁新气象　换门不改旧家风

居卜风和仁是里　堂开景聚德为邻

地久天长门有喜　年丰人寿福无边

有福有寿勤俭户　无虑无忧康乐家

庆乔迁合家皆禧　居新宅世代永安

地无寒舍春常在　居有芳邻德不孤

居之安四时吉庆　平为福八节康宁

仁里莺迁崇四美　新居燕喜庆三春

新屋落成逢新岁　春风送暖发春华

近水楼台先得月　向阳花木早逢春

春风杨柳鸣金屋　晴雪梅花照玉堂

春风丽日开画栋　绿柳红花掩门庭

春风堂上新来燕　香雨庭前初种花

门前绿水声声笑　屋后青山步步春

燕筑新巢春正暖　莺迁乔木日初长

宛转莺歌金谷晓　呢喃燕语玉堂春

里有仁风春日永　家余德泽福星明

嫁娶对联

云恋妆台晓　花迎宝扇开

芝兰茂千载　琴瑟乐百年

并蒂花开四季　比翼鸟伴百年

何必门当户对　但求道合志同

佳偶百年欣遇　知音千里相逢

槛外红梅竞放　檐前紫燕双飞

良日良辰良偶　佳男佳女佳缘

同德同心同志　知寒知暖知音

喜共花容月色　何分秋夜春宵

喜迎亲朋贵客　欣接伉俪佳人

爱貌爱才尤爱志　知人知面更知心

爱情花常开不谢　幸福泉源远流长

百年恩爱双心结　千里姻缘一线牵

百事开怀百事咏　两心相重两心知

百子帐开留半臂　千丝缕细结同心

杯交玉液飞鹦鹉　乐奏瑶池舞凤凰

比飞却似关雎鸟　并蒂常开连理枝

笔墨今宵光更艳　梨花带雨晚尤香

并蒂花开致富路　连心果结文明家

并肩同步长征路　齐心共谱幸福歌

彩笔喜题红叶句　华堂欣诵爱情诗

彩烛双辉欢合卺　清歌一曲咏宜家

长天欢翔比翼鸟　大地喜结连理枝

春风春雨春常在　喜日喜人喜事多

春光映院花容艳　喜气满堂人意和

春花绣出鸳鸯谱　明月香斟琥珀杯

春临大地迎新岁　喜到人间贺佳期

春露滋培连理树　春风吹放合欢花

蝶趁好花欣结伴　人舞盛世喜成亲

红桃宜插新人鬓　翠柳巧成同心结

红杏枝头春意满　彩门楼下玉箫清

花好月圆欣喜日　桃红柳绿春福时

花开宝镜祥云霭　乐奏琼箫彩凤来

佳儿佳女成佳偶　春日春人舞春风

伉俪并鸿光竞美　生活与岁序更新

乐新春丰年宴客　庆喜日盛世联姻

秦晋联姻春意闹　凤凰比翼彩虹飞

图书在版编目（CIP）数据

　　欧阳询楷书集字春联/罗锡清编著. — 杭州：浙
江人民美术出版社，2021.8
　　（经典碑帖实用集字春联）
　　ISBN 978-7-5340-8829-2

　　Ⅰ.①欧… Ⅱ.①罗… Ⅲ.①楷书—碑帖—中国—唐
代 Ⅳ.①J292.24

　　中国版本图书馆CIP数据核字(2021)第096106号

集　　字：孙嘉鸿
责任编辑：褚潮歌
责任校对：余雅汝
责任印制：陈柏荣

经典碑帖实用集字春联

欧阳询楷书集字春联

罗锡清／编著

出版发行：浙江人民美术出版社
　　　　　（杭州市体育场路347号）
经　　销：全国各地新华书店
制　　版：杭州真凯文化艺术有限公司
印　　刷：浙江星晨印务有限公司
版　　次：2021年8月第1版
印　　次：2021年8月第1次印刷
开　　本：889mm×1194mm　1/16
印　　张：4.25
字　　数：40千字
书　　号：ISBN 978-7-5340-8829-2
定　　价：25.00元